KB169519

또한

즐겁지
아니한가

또한

즐겁지
아니한가

30년간 죽도록 그림만 그린
변 화백의 그림일기

변미영 지음

머리말

30여 년, 그림만 그렸다. 나는 인간을 그리고 자연을 그리고, 내면의 자연을 그린다. 산수를 통해 시공을 초월하고 절대적인 영원의 실재인 이데아를 그리는 동안 산수 안에서 물을 보았고, 새를 보았고, 꽃을 보았고, 나무를 보았다. 그리고 그곳에서 만물의 원형인 생명을 보았다. 나는 그 생명에서 소요유逍遙遊를 꿈꾸는 그림을 그려왔다.

내 작품의 여백에는 사인sign들로 가득하다. 동양 회화에서 제발題跋이 하는 역할처럼 이 사인들은 그림의 탄생 배경을 말해주기도 하고 화가의 철학과 세계관을 엿보게도 한다. 화면은 사실 글과 그림이 공존하는 공간이다.

글도 그림과 다를 바 없이 나의 이데아를 그려낼 수 있다고 믿

기 시작한 것은 박사과정 무렵이다. 하루에 10시간씩 스터디를 하면서 수많은 책에 파묻혀 공부하면서 알아차렸다. 글 따로 그림 따로 분리된 것이 아니라 글도 그림과 함께 나의 꿈을 실천하는 과제라는 것을 인정했다. 어릴 때부터 낙서는 공부보다 많이 해왔던 터라 작업 스케치를 할 때도 생각의 파편들을 그림과 함께 여기저기 무질서하게 끄적거려 놓곤 했다. 그러나 나는 그림 그리는 일 외에는 매우 게을러서 낙서들을 정리해두지 않았다. 언젠가는 먼지를 털고 정리해야 한다는 숙제를 안고 있었다.

2007년 『영남일보』에 칼럼을 쓰면서 먼지를 털고 정리할 수 있는 계기가 생겼다. 숙제할 기회가 주어진 것이다. 글은 쓰고 다듬는 만큼 실력이 늘어나는 것 같았다. 작은 희열도 느꼈다. 그러자 마침내 분수도 모르고 정리된 글들을 책으로 묶었으면 좋겠다고 소망했다.

나는 그림 외의 모든 일에 문외한이라 어떻게 해야 책이 되는지 순서를 몰랐다. 인연은 어떤 술자리였다. 그 자리에서 나의 소망을 털어놓았고, 『나무철학』의 저자이신 강판권 교수님이 내 뜻을 지지해주었다. 꿈을 이루게 해준 강판권 교수님께 존경과 감사를 드린다. 그 자리에서 글과 그림을 함께 봐준 글항아리 강성민 대표께도 감사하다. 스케치만 보낸 원고에 색을 입혀 작품을 완성시켜주셨다. 본문 중간중간 내 작품을 배치한 것도 그의 아이디어였다. 두 분의 선심이 없었더라면 이 글들은 까만 먼지가 될 운명이었다.

중국 진晉나라 승려 지도림支道林(314~364)은 장자의 소요유에 대해 이렇게 해설했다. "무릇 크고 작은 것은 다르지만 자기에게 알맞은 장소에 놓여 그 성능을 마음껏 발휘하는 일이 능력에 부합하고 각자의 분수에 적당하면 소요하기는 한가지다. 소요는 이리저리 자유롭게 돌아다니는 것으로 삶을 자유롭게 소풍처럼 사는 것을 뜻한다夫大小雖殊, 而放於自得之場, 則物任其性, 事稱其能, 各當其分, 逍遙一也." 나도 만물이 스스로의 자리에서 스스로 깨달아 만족하는 세상을 꿈꾼다. 그 세상에서 유유히 거닐며 무하유지향無何有之鄕의 세상을 계속 그릴 것이다.

2016년 10월, 감나무 잎이 물드는 가을의 화실에서
물푸레나무

1장

유 산 수

遊 山水

와유산수
臥遊山水

바람이 칼날 같다. 이런 날엔 따뜻한 아랫목에 배를 깔고 엎드려 끝없는 공상에 잠기곤 한다. 특히 벽에 걸린 그림 한 점과 여유롭게 노니는 것이 나에겐 제격이다.

지난 연말이 그랬다. 서울 한전아트센터에서 초대전을 열었는데 전시하는 9일 내내 칼바람이 몰아쳐 전시장은 스산했다. 덕분에 그림과 마음껏 와유臥遊(누워서 노님. 산수화를 감상한다)를 누릴 기회를 얻었다. 내가 그린 산 속으로 깊이 들어가 나를 잊고 물이 되고 바람이 되었다.

나는 산수를 즐겨 그리는 화가다. 진산진수가 정신적인 세계와 융합을 이루는 과정이 흥미롭다. 아름답고 경이로운 산수는 인간

이 몸을 의탁할 수 있게 한다. 산수는 인간을 감싸주며 그 속에서 자유로이 노닐게 한다. 나는 산수를 끊임없이 갈망하지만 산수실경에 직접 발을 디디며 화첩을 들고 다니는 진경 산수화가는 아니다. 내게 산수는 요람과 같다. 늘 산수에서 자유로이 노니는 꿈을 꾼다. 꿈꾼 것은 한 장면 한 장면 화면畵面에 채워진다. 산수 안에 상생하는 모든 생명체, 그 자체가 우주인 그 모두를 사랑한다. 산수를 그렇게 동경하고 황홀해 하면서 다만 와유로서의 산수를 그리게 되는 것은 게으른 천성 때문이다.

산수를 깊이 파다보면 조선시대 문인들을 만나게 된다. 이들은 조정 업무에 얽매여 늘 도성 안에서 분주히 다녀야 했으므로 긴 휴가라도 받지 않으면 외곽의 산수 자연을 직접 찾기는 힘들었다. 늘 산수를 꿈꾸는 관료들이 그 부족함을 어떻게 채웠을까? 그들은 도성 가까운 곳 산기슭 아래 물가에 조그만 정자가 딸린 전장을 마련해 두었다가, "기회 있을 때마다 문서더미에서 몸을 빼내어 단숨에 달려가 잠시나마 은자隱者처럼 살고자 했다."[1] 한강가에 즐비했던 누정은 그러한 목적으로 세워진 것이다. 그러나 누정들은 대부분 비어 있었다. 은자처럼 살고자 하는 꿈으로 다투어 강가에 누정을 세웠지만 정작 그곳에서 진득이 산수 자연을 즐길 수 있는 시간은 많지 않았다. 도성 안에 머물러 살 수밖에 없는 현실 때문이었다. 이러한 이유로 어느 정도 재력을 갖춘 문인들은 도성 안에 있는 자신의 집에 원림園林을 조성했다. 조선시대 홍양호洪良浩(1724~1802)의 집은 남산 아래 진고개에 있었다. 이 집의

이름은 사의당四宜堂으로 전체 530칸에 정당正堂만 20칸인 대저택이었다. 사의당의 원림은 화려했다. 화원에 소나무, 측백나무, 종려나무, 벽오동, 목련 등의 나무를 비롯하여, 국화, 매화, 백일홍, 영산홍, 철쭉, 모란, 불두화 등 별의별 꽃을 다 심었다. 그러나 원림의 경영만으로 산수 자연의 흥을 대신하기는 어렵다. 그래서 옛사람들은 인공으로 산을 만들기도 했고, 산수화를 걸어두고 보거나 산수 유람기를 읽기도 했다. 산수화는 가산假山에 비하여 생동감이 부족하기는 하지만 산수를 방안으로 끌어들일 수 있기에 가장 선호된 와유의 수단이었다. 성호 이익은 말했다.

"와유란 몸은 누워 있지만 정신이 노니는 것이다. 정신은 마음의 영靈이요 영은 이르지 못하는 곳이 없다. 불빛처럼 순식간에 만 리를 갈 수 있기에 사물에 기대지 않아도 된다. 천하의 빼어난 볼거리가 어찌 끝이 있겠냐마는 옛 문인과 시인들이 시와 문으로 많이 묘사했다. 사람들은 이를 읽고 그 기이하고 빼어나며 넓고 밝으며 지극히 괴이하고 놀라우며 바람과 구름이 나오고 귀신이 들어오는 것을 입안으로 거두어들일 수 있다. 이에 앉은 자리에서 감상하더라도 마음이 가지 못하는 바가 없다."[2]

와유산수에 관한 훌륭한 변론으로 중국 북송대 화가 곽희의 『임천고치林泉高致』가 있다. 이 책은 11세기 후반 궁정화원의 지도적 화가였던 곽희郭熙가 산수화에 대해 쓴 글을 그 아들 사思가 편찬·증보한 화론집이다.

"군자가 산수를 사랑하는 까닭은 무엇인가! 정원에 거처하면서

자신의 천품을 수양하는 것은 누구든지 그렇게 하고자 하는 바고, 샘물과 바위에서 노래하며 자유로이 거니는 것은 누구든지 그렇게 즐기고 싶은 바일 것이다. (…) 임천林泉을 사랑하는 뜻과 구름과 안개를 벗 삼으려는 것은 꿈속에서도 그리는 바일 것이다. 그러나 실제로는 눈과 귀가 보고 듣고 싶은 것이 단절되어 있는 형편이므로 지금 훌륭한 솜씨를 가진 화가를 얻어 그 산수 자연을 울연蔚然하게 그려낸다면 대청이나 방에서 내려가지 않고도 앉아서 샘물과 바위와 계곡의 풍광을 한껏 즐길 수 있으며, 원숭이 소리와 새 울음이 흡사 귀에 들리는 듯하고 산빛과 물빛이 어른거려 시야를 황홀하게 빼앗을 것이니, 이 어찌 남의 마음을 유쾌

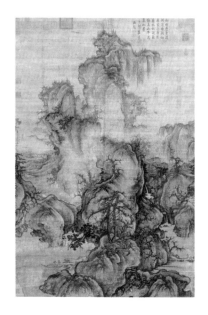

곽희, 「조춘도早春圖」, 비단에 담채, 108.1×158.3 센티미터, 타이베이 고궁박물원 소장. 곽희의 그림에서 우리는 임천을 상상해볼 수 있다.

하게 하고 자신의 마음을 완전하게 사로잡는 것이 아니겠는가! 이 것이 바로 세상 사람이 산을 그리는 것을 귀하게 여기는 근본 뜻이다."

산수화는 산속에 은둔하는 사람뿐만 아니라 일상생활에 매인 사람에게도 산수 그림을 봄으로써 간접적으로나마 자연을 여행하고 감상할 수 있는 기회를 준다.

아직 바람이 많이 분다. 근처의 전시장을 찾아 산수풍경을 그리워하며 그림 속 임천을 산책하거나, 집안에서 눈에 잘 띄는 곳에 그림 한 점 걸어두고 따스한 차 한 잔 더불어 노닌다면 행복감 또한 일품이 될 것이다. 와유는 선택이다.

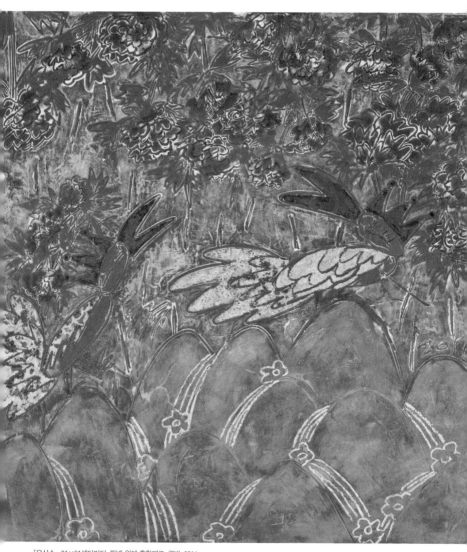

「유산수」, 91×91센티미터, 판넬 위에 혼합재료, 금박, 2016

청광

청광淸狂은 마음이 깨끗하고 청아한 맛이 있되, 그 하는 짓이 일상 규범에 어긋난다는 뜻이다. 고상한 삶의 태도가 광적인 것으로 나타난다는 말이다. 미치지 않았으면서 미친 것처럼 행동하는 것, 사심 없이 어리석게 행동하는 것 등이 모두 청광에 포괄된다. 이런 청광들의 행동은 일반인의 눈에는 약간 미친 것처럼 보인다. 비록 '또라이'처럼 보일지라도 예술가들에게 이러한 광기는 동·서양 할 것 없이 창작 에너지를 발산시키는 원동력으로 작용했다.

다음 주면 군에 입대할 아들과 함께 뮤지컬 「모차르트」를 보았다. 자유롭게 살던 아이가 힘든 환경에 적응할 때 아름다운 음악의 잔상으로 수월할 듯해서였다.

뮤지컬 「모차르트」는 다양한 장르를 오가는 화려한 오케스트라와 무대의상, 장치들로 관중을 사로잡았다. 모차르트의 역동적인 일생이 펼쳐지는 극에서 특히 공감한 부분은 음악에 대한 그의 병적인 집착이었다. 환각과 환청에 시달릴 만큼 쇠약해진 시기에 작곡한 「레퀴엠Requiem」은 결국 그의 진혼곡이 되었다. 끝내 곡을 완성하지 못하고 죽은 이 천재 작곡가의 격렬한 음악을 들으며 눈시울이 뜨거워졌다. 청광에 대한 마음 깊은 곳으로부터의 감탄 때문이었다.

예술가들을 미치게 하고, 삶을 온전히 태워버리게 하는 '청광'은 어디에서 비롯되며 어떤 차원까지 가능한 것인가? 서양 미술사에서 반 고흐는 대표적인 광적인 화가의 하나다. 1889년 36세의 나이에 그린 「귀를 자른 자화상」은 우리에게 그의 불안정한 영혼과 마주하게 한다. 그의 삶은 우울증, 편집증, 분열증의 삼종 세트였다. 유독 자화상을 많이 남긴 고흐는 그만큼 자신을 탐구한, 자기 자신에게 미친 사람이었다. 고흐보다 300여 년 앞선 중국 명대에도 비슷한 운명의 화가가 있었다. 화가 서위徐渭는 천부적인 자질을 타고났다. 그는 스스로 자신은 서예가 최고이고, 다음이 시고, 문과 그림이 그다음이라고 자부했다. 그림은 화초죽석花草竹石을 잘 그렸다. 그의 광기는 충격적이다. 머리를 도끼로 찍거나 세 치나 되는 대못을 귀에 박는 등 울분을 분출하면서 먹의 유희로 승화시켰다. 만년에는 극도로 빈곤해져 책 수천 권을 모두 팔아버리기도 했다.

서위와 그가 그린 수묵 화조화. 파열적인 붓의 분방함을 느낄 수 있다.

광기를 불러일으키는 주된 요인은 심성에 있겠지만 술과 자연도 톡톡히 그 몫을 한다. 중국 성당盛唐의 서예가 장욱張旭은 술에 취해 흥이 솟아야 붓을 잡았다. 그 붓조차도 번잡스러울 때면 머리채를 먹물에 적셔 글씨를 한바탕 써내려갔다. 술이 깬 뒤에는 그 글씨를 신필神筆이라 자찬했다. 그의 극적인 창작 태도를 사모하는 팬들이 많았다고 한다. 두보杜甫는 「음중팔선가飮中八仙歌」에서 장욱을 두고 "귀족들 앞에서도 맨머리로 대하고 붓을 휘두르면 종이에 구름 안개가 서린 듯하다"라고 읊었다.

조선 후기 산수화와 인물화에 능했던 최북崔北은 자기 눈을 찔렀으니 '자해 예술가'의 계보에서도 그 존재감이 유독 두드러진다. 평소 여섯 되 이상 술을 마시는 주광이었던 그는 술값을 마련하기 위해 그림 팔기를 주저하지 않았다. 그림 한 폭을 팔면 열흘

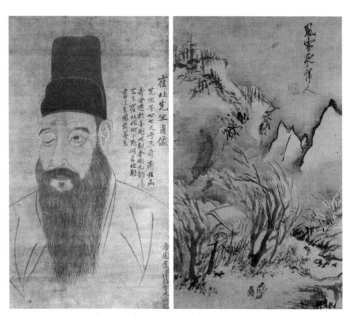

최북의 자화상과 「풍설야귀인도風雪夜歸人圖」, 종이에 수묵담채, 66.3×42.9센티미터, 간송미술관 소장.

동안 오로지 술만 마셨다. 언젠가 금강산 구룡동에서 잔뜩 취해서는 "천하 명인 최북은 마땅히 천하 명산에서 죽어야 한다"고 외치며 연못으로 몸을 날려 뛰어든 일화도 있다. 그런데 최북의 작품은 오히려 차분해 보인다. 그가 그린 퀭한 달밤은 정적이며 스산해보일 뿐 넘치거나 불안해보이진 않는다. 광기는 화면 너머 보이지 않는 곳에서 일렁일 뿐이다. 다만 예외가 있으니 「풍설야귀인도風雪夜歸人圖」는 최북이 청광의 말 등에 올라타 있는 작품이다. 눈 덮인 산을 비롯한 자연 골기骨氣를 거침없이 그렸는데 붓 대신에 손가락이나 손톱에 먹물을 묻혀서 그린 지두화指頭畫다. 뼈골에 스며들 것 같은 겨울 풍경은 세상에 대한 그의 냉혹한 인식을 보여준다.

나 같은 일상인에겐 예술사를 거쳐 내려온 이런 청광의 파노라마가 아득해보일 뿐이지만, 청광들에겐 술에 취해 달을 잡으려다 물에 빠져 죽은 이백李白의 일이 불행함으로만 다가오진 않으리라. 오히려 그가 추구한 청광의 별이 가장 밝게 빛난 순간으로 여길지도 모를 일이다. 아, 청광清狂을 좇다 사람들의 마음에서 영원토록 청광清光(맑은 달빛)이 되어버린 시인이여!

자유로운 청광은 작가의 직관력과 흔들리지 않는 신념이 있어야 가능하다. 얽매이기 싫어하는 광일함은 사람들로부터 받아들여지기 쉽지 않다. 끔찍할 정도로 독선적이고 격렬한 그들의 성격은 때로는 고립을 낳고, 감정의 폭발과 과장 속에서 산화하곤 한다. 하지만 미쳤다고 여겨지는 일탈의 행위를 통해 탄생하는 작

품들은 인간의 자유의지를 대변해준다. 플라톤은 말했다. "광기는 신이 인간에게 선물한 좋은 것 중에서도 가장 좋은 것"이라고 말이다. 내가 청광을 무한히 확대하여 해석하는 이유다.

「유산수」, 91×91센티미터, 판넬 위에 혼합재료, 금박, 2016

시은
市隱

향 피우기, 차 시음하기, 벼루 씻기, 대나무에 기대앉기, 책 교열하기, 꽃에 물주기, 이곳저곳 돌아다니기, 그림 감상하기, 햇볕 쬐기, 낚시하기, 지팡이 짚고 산보하기, 술 마시기, 가야금 연주하기, 산 바라보기, 서화 모사하기……

이상은 중국 명나라 때 동기창의 친우 진계유秦繼儒(1558~1639)가 열거한 시은市隱 생활의 예다. 시은이란 도시에 숨어사는 사람이라는 뜻으로, 세상 속에서 세상과 단절한다는 모순적인 개념이다. 그런데 안으로 옭아매는 모순이 아니라 양쪽을 포괄하는 모순이라 마음은 편안하다. 그리고 매력적이다.

번잡한 도시에 살면서도 예술을 사랑하며, 탈속적인 생활을 즐

상우도尙友圖, 비단에 담채, 38.1×25.5센티미터, 1652

겼던 문인들을 나는 동경해왔다. 그래서인지 오랜 기간 도심 번화가와 떨어진 거리에 위치한 한적하고 자연 조건이 좋은 곳으로 화실을 옮겨 다녔다. 경제적인 부담도 고려했고 몽상적인 분위기를 꿈꾼 결과다. 그러나 곧 부담으로 다가왔다. 화실이 머물고 즐기는 곳이 아니라 한 번씩 들러줘야 할 곳이 되었던 것이다. 틀어박혀 있을 때는 생태 환경적으로 조성된 하천의 경관이 바로 눈앞에 펼쳐져 있는데도 8년 동안 한 번도 밟아보지 않았다. 결국 얼마 전 화실을 시내로 옮겼다.

나는 혼자 놀기를 좋아한다. 해가 지고 퇴근할 때까지 화폭에

파묻혀 흉중산수와 노니는 것이 나의 작업 방식이다. 이는 자연을 벗 삼아 산수 전경을 직접 가서 그리지도 않고, 그림감(소제)을 찾아 나서서 대상을 대면하는 형태도 아니다. 그래서 주변을 호기심 어린 눈으로 둘러보는 관심은 거의 없었다. 도심에서 벗어난 화실 주변의 환경들은 나와 유유자적할 기회를 갖지 못하고 오히려 신경 쓰이게 하는 소모적인 시간을 보내게 했다. 나에게 화실은 화방이나 재료를 싶게 구할 수 있는 상점들이 가까이 있는 도심이어야 했다.

명나라 말엽의 문인들은 왕조 교체기의 당쟁과 전란에 회의를 느끼고, 자신의 도덕성을 지키기 위해 은둔 생활을 선택했다. 그들은 번화한 도심에 살면서도 예술에 빠지고 일상을 자적했다. 그들과 같은 큰 뜻을 품지는 않았지만 나 또한 도시 깊숙이 들어와 그곳에 숨었다.

"임천林泉을 동경해 연하烟霞(고요한 산수)를 벗 삼으려는 것은 꿈속에서도 그리는 바일 것이다. 그러나 실제로는 눈과 귀가 보고 듣고 싶은 것이 단절되어 있는 형편이다. 이제 묘수를 얻어서 생생하게 이를 그려낸다. 집과 뜰을 벗어나지 않고서도 임천과 골짜기를 오르내릴 수 있다. 이것이 바로 세상에서 그림 속의 산수를 귀하게 여기는 근본 뜻이다"라는 『임천고치』의 내용처럼 흉중구학胸中丘壑을 통해 예술의 이상적 경지를 도심 속 화실에서 추구한다. 사의寫意를 이상화하여 표현하는 내 작품 세계의 본뜻을 좇아 도심으로 들어온 화실은 나만의 개성을 지키고, 예술 속에서 살고

자 하는 은둔자의 삶을 보장할 것이다.

　도심 안에 있다는 것을 느긋하게 깨닫기 시작하면서 묘한 행복 감에 젖어든다. 마신 찻잔을 씻거나, 목마른 화초의 흙을 만져보고 물을 주거나, 마당에 떨어진 낙엽을 쓸어 모으거나, 창문을 활짝 열어 차가운 도시의 밤공기와 화려한 아파트 조명을 기쁘게 누리는 시은의 생활을 은밀히 만끽해본다.

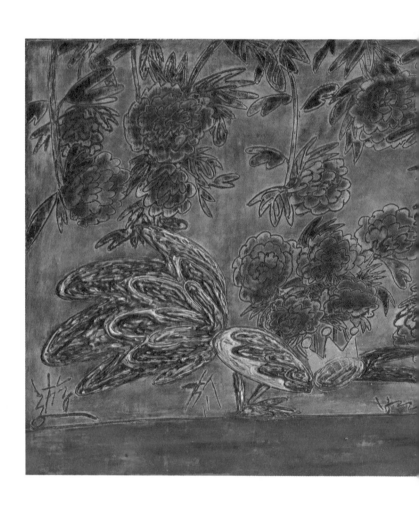

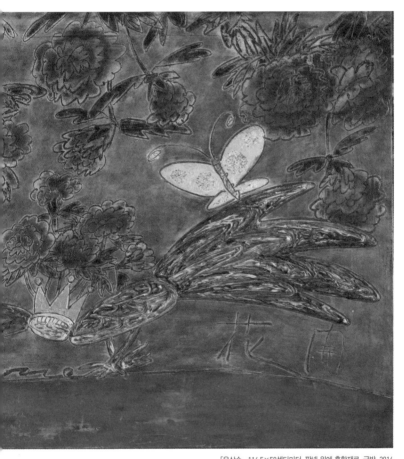

「유산수」 116.5×58센티미터, 판넬 위에 혼합재료, 금박, 2016

완상

玩賞

추분이 지났다. 새벽녘 서늘한 기운에 자주 잠을 깨곤 한다. 얼른 이불을 끌어당겨 덮고서야 다시 잠들 수 있다. 그러나 이제 지난 여름이 되어버린 올 8월의 폭염은 밉상스러울 정도로 대단했다. 한더위를 잊는 방법 중 가장 좋은 것은 갤러리에서 그림 몇 점에 넋을 잃는 것이다. 밖이야 어찌 됐든 그곳은 무릉도원이다.

　바람길이 좋고 경관이 수려한 대구미술관을 찾았을 때 낯선 광경에 당황했다. 뱀처럼 휘어져 길게 늘어선 줄이 50미터는 되어 보였다. 설치미술가 구사마 야요이草間 彌生의 전시를 보러온 관람객들 행렬이었다. 호젓하게 그림 좀 보러 왔다가 놀란 나는 푹푹 찌는 날씨에 관람을 포기하고 다시 발길을 돌려야 했다. 무엇을

32

위해 그들은 그 땡볕을 마다 않고 줄을 늘어섰을까?

그 순간 완상玩賞(어떤 대상을 취미로 즐기며 구경함)을 즐긴 우리 선조의 풍경이 머릿속에 차올랐다. 그리고 그림 한 점이 선명하게 떠올랐다. 「향산구로회도香山九老會圖」, 1887년 이한철의 그림이다. 간송미술관에 소장된 이 그림은, 그림 한 점을 들고 서로 어울려 선 아홉 노인이 시간 가는 줄 모르고 작품을 즐기는 모습을 묘사하고 있다. 그림을 매개로 모인 이들이 이런저런 대화에 손짓하며 무언가를 설명하는 역동적인 모습에는 더운지 추운지조차 알 수 없는 상태, 그야말로 신유神遊의 삶이 잘 그려져 있다. 향산구로는

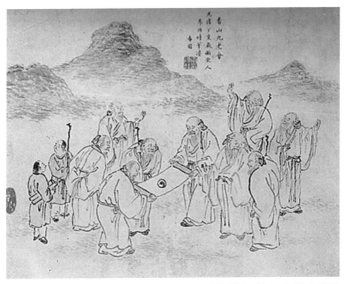

이한철, 「향산구로회도」, 1887, 간송미술관 소장

당나라 시인 백거이와 종유한 아홉 노인을 가리키며 이 모임을 향산구로회라고 한다.[3] 향산香山은 바로 백거이의 별호다.

조선시대 손꼽히는 서화 수장가 중 한 사람인 이하곤李夏坤 (1677~1744)은 보장된 벼슬을 내팽개치고 30대에 고향으로 내려가 완위각宛委閣을 지었다. 책이 귀했던 당시 만권루였던 완위각의 진귀한 장서들은 많은 지식인들의 지적 욕구를 충족시켜주기도 했다. 이하곤의 아들 이석표李錫杓(1704~?)가 아버지 이하곤을 추념하면서 지은 '담헌행장'에는 이런 말이 나온다.

"유독 서적을 무척 좋아하셨는데, 책을 파는 사람을 보면 심지어 옷을 벗어주고 책을 사니, 모아놓은 것이 거의 만 권에 이르렀

완위각: 만권루였던 완위각 터

다. 위로는 경사자집에서 아래로는 패관소설, 의서, 점술서, 불가서, 도가서 등에 이르기까지 갖추지 않은 것이 없었다."

책을 모으는데 병적으로 집착하는 현상을 '서벽(書癖)'이라고 한다. 이하곤에게도 멀리 강화도 외규장각의 서적까지 빌려볼 정도의 서벽이 있었다.[4] 그는 또한 그곳에서 서화 완상에 빠져 살았는데, 시인과 묵객이 많이 드나들었고 술과 더불어 그림 이야기로 여생을 보냈다. 이 완상 문화는 한 해 동안 여러 차례 계속되었다. 살구꽃이 처음 피면 모이고, 복숭아꽃이 처음 피면 모였으며, 참외가 익으면 모였다. 가을이 되어 서늘해지면 연꽃을 핑계로 모이고, 국화가 피면, 겨울에 큰 눈이 내리면, 한 해가 저물 즈음 화분에 매화가 꽃을 피우면 또 모였다. 지나치다 싶을 만큼 자주 모여서 언제나 시·서·화를 논하며 술을 들이켰다. 그 풍류가 정겹고 그립다. 청담을 주고받으며 세월을 보낸 유최진과 라기, 조희룡 등이 완상을 즐긴 모습은 유숙의 「벽오사소집도(碧梧社小集圖)」에 잘 그려져 있다. 물이 내려다 보이는 곳에서 그림을 그리고 시를 외우면 바람이 불어와 씻어내고 술 데우는 향이 코끝을 간질인다.

'오여점야(吾與點也)'라는 말이 있다. 『논어』에 나오는 것인데, 어느 날 공자가 제자들에게 포부를 물었다. 몇몇 제자가 각각 정치적 경륜을 펼치겠다고 답을 한 것에 비해 증점이라는 자는 전혀 다른 대답을 했다. "봄날 옷이 만들어졌으면 어른 대여섯 명과 아이 예닐곱 명을 데리고 기수(沂水)에 가서 목욕하고 무우(舞雩)의 대 아래서 바람을 쐬면서, 노래를 부르다 돌아오겠습니다"라고 답한 것

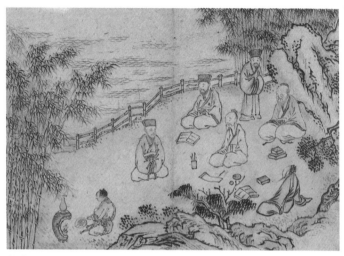

유숙, 「벽오사소집도」, 종이에 담채, 14.9×21.3센티미터, 1861, 서울대박물관 소장

이다. 이에 공자가 기뻐하며 말했다. "나는 증점을 따르겠다吾與點 也"라고 말이다. 아무런 사심이 없는 이런 마음상태를 무사무욕의 경지라고 하는데, 완상玩賞이라는 말과도 어느 정도 통하는 것 같다. '완玩'이라는 글자는 '장난스런 기분으로 무엇인가를 다루다' '가벼운 마음으로 즐기다'라는 뜻을 지니고 있기 때문이다.5) 출세의 욕망은 무겁다. 그 무거움을 내려놓고 가볍고 홀가분하게 삶을 즐긴다는 의미로 귀납되지 않는가.

조선 선비들 사이에는 시·서·화를 완상하는 아회雅會가 널리 퍼져 있었다. 이런 모임은 이인문의 「아회도」에도 그려져 전해진다. 완상의 방법으로는 시·서·화를 서로 돌려 보고 빌려 보는 경

우가 많았다. 그림 완상과 수집이 신분 과시용이기도 했지만, 그저 그림이 좋아서 한 일이었고, 지금과 같은 재산 개념이 형성되기 이전이었기에 가능했다. 완상하는 동양화의 재질과 형식은 이동이 자유롭도록 세로로 긴 족자와 가로로 긴 두루마리, 책으로 묶은 첩 등이었다.

구사마 야요이의 전시도 빌려온 것이기에 그의 그림을 보는 일도 어찌 보면 조선의 완상과 다르지 않다. 그림을 펼쳐들고 빙 둘러 앉아 감상하는 조선시대의 풍경, 화랑이 없던 때는 그림 소장자의 집이 화랑이었다. 귀한 그림이 손에 들어오면 사랑방에 사람들이 모여들어 묵향에 취하며 낭만적 유희를 즐겼다. 감식안도 수준급이어서 그림 거래나 흥정도 그곳에서 이루어졌다. 산수화 한 점이 매개가 되어 교류하며 시대를 풍미했다. 이제 완상 문화는 공공화·다양화되어 더 많은 사람이 감상하고 수장할 기회가 펼쳐졌다. 하지만 길게 늘어선 줄을 바라보며 "좋은 벗과 좋은 밤을 벗하며 모이니, 술 마시며 그림 읽는 것이 은은하구나!"라고 했던 여유가 새삼 그리워진다.

「유산수」, 80.5.5×50센티미터, 판넬 위에 혼합재료, 금박, 2016

변방의
화가

내가 하는 운동이라고는 숨쉬기 운동과 명상 두 가지뿐이다. 심지어 대구에서 태어나 대구를 벗어나지 않았다. 대구를 벗어날 생각도 없다. 하지만 이곳이 내 마음을 온통 사로잡아 떠나지 못하는 것은 아니다. 또한 중앙 의존적 문화 구도에서 벗어나지 못하고 있는 대구가 매우 답답하게 느껴진다.

지역에서 소위 잘나가는 화가가 되면, 어느새 주소지에 서울특별시가 찍힌 팸플릿이 날아오곤 한다. 나도 부럽다. 그러나 궁리만할 뿐 몸을 움직이지는 않는다. 게으르거나 아직 잘나가는 작가가 아니기 때문이리라.

얼마 전 이렇게 움직이기 싫어하는 나를 불러낸 모임이 있었다.

지역사회가 안고 있는 문제점을 인식하고 창조와 혁신으로 젊은 이가 살고 싶은 도시를 만들기 위한 준비 모임인 가칭 '나무 심는 사람들'이다. 이 모임은 중앙 지향적인 지역 문화에서 독립적이고 개방적인 문화로의 탈바꿈을 꿈꾸며, 지역 내 각계각층의 소통 네트워크를 스스로 만들고자 한다. 그래서 그렇게 모인 역량과 에너지를 청년이 주도하는 새로운 발전 비전을 위해 불어넣자는 것이 모임의 취지다. '나무 심는 사람들'은 지역사회에 각자 나무 한 그루씩 심는 마음으로, 실천적인 도구 역할을 해낼 것을 다짐했다. 이번 준비 위원단 모임의 경험은 스스로가 얼마나 게으르고 안일하게 이 지역에서 살고 있었는가를 통감한 기회였다.

본격적인 지방자치제가 시행되면서 지역의 특성에 맞는 정책이 합리적으로 운영되리라 큰 기대를 했지만 현실은 그렇지 않았다. 특히 문화·예술 분야는 매우 열악한 사정에 처해 있다.

이는 신문 기사에서도 확인할 수 있다.[6] 수도권과 지방의 심각한 문화적 불균형은 지역민들의 문화적 박탈감까지 키우고 있는 게 현실이다. 문화체육관광부에 따르면 국내 공연시설의 52.6퍼센트는 서울 및 수도권에 집중돼 있다. 대구와 부산은 각각 5.4퍼센트 수준에 불과하다. 인구 1000명당 객석 수도 서울은 13.4석이지만, 대구와 부산은 각각 7.8석과 5.2석에 그치고 있다. 수도권의 문화 편중은 비단 하드웨어만이 아니다. 예술인의 창작 의지를 고취시키기 위한 문예진흥기금도 서울의 예술인에게 집중돼 있다. 한국문화예술위원회의 2013년 예산은 15개 부문 80억9300만 원

조선시대에 심은 해미읍성의 회화나무

으로, 이중 지자체 공연예술 활성화 지원 예산은 고작 28퍼센트인 23억 원에 불과하다. 이처럼 문화시설과 정부 지원금이 서울과 수도권에 쏠리면서 지방 문화는 갈수록 위축되고 설 자리를 찾기가 어려워지고 있음을 알 수 있다. 큰물에서 놀려면 서울에 가야 한다는 말에 공감할 수밖에 없다.

하지만 대한민국 대졸자의 대부분은 지방 대학 졸업자다. 한국대학연구소의 통계에 따르면 2012년 전체 대학생 298만8000명 중 61.7퍼센트인 184만 명이 지방 대학에 재학 중이다. 대학의 숫자도 전국 187개 4년제 대학 중 117개 대학이 지방에 위치해 있다. 이러한 점에서 '지방이 살아야 국가가 산다'라고 말할 수 있다.

나무는 주변에서 수분과 영양분을 공급받아 성장한다. 중심이 다 썩어 속이 비어도 주변 조직만 유지된다면 건강하게 생존한다. 나무의 주변부가 나무 전체를 성장시키듯, 지역사회가 발전함으로써 나라 전체가 건강하게 번영할 수 있다. 이를 위해 지방 불균형에 대한 비판도 중요하겠지만, 우선 지역사회가 고유의 '뛰어난 인자因子'에 확신을 갖는 것이 필요하다. 그것은 지역만의 특색을 키워나가는 길이라고 생각한다. 이러한 긍정적인 측면의 부활은 오히려 속이 비어가는 중앙을 살리는 순기능이 된다.

더 이상 문화적 갈증 해소를 위해 젊고 역량 있는 지역의 작가들이 수도권으로 유출되는 역류현상이 없어야겠다. 지역 불평등이 오히려 지역의 장점으로 제 역할을 할 수 있도록 변방의 나부터 몸을 일으켜 나무를 심어야겠다. 나무의 교훈이 비단 균형 발

전에 그치겠는가. "씨를 묻을 때 흙을 너무 깊이 덮으면 싹이 나오지 못하고, 한 치 정도 덮으면 겨울에 얼어 터져 잘 안 나온다"라는 선인들의 말이 있듯, 나무는 씨앗을 심는 일부터 중용의 가르침을 베푼다. 과일나무는 과육이 커지는 게 중요하다. 그러기 위해 나무가 아직 눈트기 전에 뿌리 근방을 깊고 넓게 파헤치고 곧은 속뿌리를 잘라버리는 것을 선수라 한다. "주변에 얽힌 잔뿌리들은 그대로 두고 흙을 제대로 덮고 잘 다져주면 열매가 크고 살찌게 된다"라고 했다. 곧고 굵은 속뿌리에 에너지를 몰아주면 열매가 튼실해지지 못하지만, 작고 많은 잔뿌리들로 골고루 양분을 빨아들이면 뿌리 대신 열매의 씨알이 굵어진다는 얘기다. 이런 나무를 어찌 즐거운 마음으로 심지 않을 수 있으리.

「유산수」, 146×112센티미터, 판넬 위에 혼합재료, 아크릴릭, 2011

몽유
夢遊

"새해에 좋은 꿈 꾸었느냐?" 시어머니의 새해 첫 인사 말씀이셨다. 반문해보지는 않았는데, 간밤에 길몽을 꿨냐는 말인지 새해에 좋은 계획을 세웠냐는 말인지 헷갈렸다. 이 말은 자꾸 듣다보니 언제부터인지 새해가 되면 내가 자주 쓰는 인사말이 되었다.

꿈은 잠자는 동안 일어나는 심리적 현상의 연속이라는 의미와 함께, 실현시키고 싶은 희망이나 이상을 뜻하는 말이다. 나는 낮에도 꿈을 꾸고 밤에도 늘 꿈꾼다. 꿈꾸는 일은 밤낮없이 계속된다. 꿈은 목표이고 희망이며, 곧 현실이 되기 때문이다. 밤에 꾼 꿈이 낮에 꾼 꿈의 현실이 되고, 낮에 꾼 꿈은 밤에 꾸는 꿈의 현실이 된다. 장자의 호접몽처럼 나는 밤낮으로 꿈속에서 노닌다. 말

하자면 몽유步遊다.

　인생의 3분의 1을 잠으로 보내지만 두뇌는 자는 동안 엄청난 일을 한다. 이러한 두뇌 활동의 잔상이 바로 꿈이다. 꿈은 대부분 일상을 배경으로 하며, 더불어 시각적 영상이 생긴다. 또한 꿈은 갖가지 예술의 주제로 승화되어 여러 작품에 자주 등장한다.

　현실과 꿈, 사랑과 이성의 두 세계를 넘나들며 충돌하다가 결국엔 하나의 방향으로 끝맺는 셰익스피어의 「한여름 밤의 꿈」은 샤갈의 그림으로도 유명하다. 꿈은 시대와 장르를 초월하여 사랑받는 작품의 주제다. 몽중 세계에도 현실에 대한 몽유자의 사상 감정이 내포되어 있기 때문이다.

　"이 세상 어느 곳을 도원으로 꿈꾸었나. 은자들의 옷차림새 아직도 눈에 선하거늘 그림으로 그려놓고 보니 참으로 좋구나. 천년을 이대로 전해봄직하지 않는가!" 「몽유도원도步遊桃源圖」에 적힌 안평대군의 제발題跋이다.

　1447년 4월 20일 밤 안평대군은 무릉도원을 거니는 꿈을 꾸었다. 꿈에서 그가 박팽년과 함께 말을 타고 큰 봉우리 아래에 이르렀고, 그곳에 수십 그루의 복숭아나무가 꽃을 피우고 있었다. 두 사람은 나무 사이 오솔길을 따라갔는데, 갈림길에서 망설이니 한 사람이 나타나 도원에 이르는 길을 가르쳐주었다. 그 길을 가니 첩첩산중에 구름과 안개가 서려 있는 무릉도원이 나타났다. 뒤따라온 최항, 신숙주와 함께 시를 지으며 한껏 노닐다 잠에서 깨어났다. 안평대군이 안견을 불러 꿈에서 본 희한한 도원경을 그리게

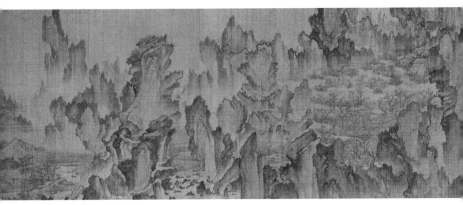

하니, 3일 만에 완성했다고 전해진다. 안견은 안평대군의 '꿈'을 그렸다.

그 후 3년이 지난 정월 초하룻날 밤 안평대군은 그림을 다시 펼쳐놓고 첫머리에 「몽유도원도」라 쓰고 칠언절구의 시를 감색 바탕의 비단에 빨간 글씨로 써 내려갔다. 현실 세계와 몽중 세계의 대조적인 분위기가 특징인 이 그림은 그림과 시와 글씨가 함께 어우러진 조선 초기의 걸작으로 손꼽힌다.

『안빙몽유록安憑夢遊錄』은 조선 중기 신광한이 지은 작품으로 과거시험에 여러 번 응시했으나 결국 실패한 안빙이 몽중 체험을 통해 삶의 자세를 각성한다는 몽유 소설이다. 낙방 서생 안빙은 별장에서 한거閑居하며 시를 읊고 노닐었다. 그러다가 늦봄 정취에 젖어 늙은 회화나무에 기대어 괴안국 이야기가 헛된 것임을 독백하다가 잠이 든다. 안빙은 꿈속에서 나비에게 인도되어 한 동네 어귀로 들어가 파란 옷을 입은 아이를 만나고 그를 따라 전혀 새

로운 세상으로 가게 된다. 그곳에서 아름다운 두 시녀가 안빙을 맞이한다.

이윽고 안빙이 요임금의 맏아들인 단주丹朱의 후손이 다스리는 조원전朝元殿에 들어서자 여왕과 여러 귀족은 그를 환대하며 성대한 잔치를 벌인다. 안빙은 아직 먹어보지 못한 진귀한 음식들을 먹으면서 수십 명이 연주하는 풍악과 춤을 감상한다. 돌아가며 술을 마시고 노래한 뒤에 안빙이 물러갈 뜻을 고한다. 여왕은 이부인과 반희에게 가무로 전송하도록 하고 또 많은 선물을 준다. 안빙이 문을 나오자 갑자기 땅이 깨지는 듯한 뇌성을 듣고 눈을 뜨게 된다. 깨어보니 한바탕 꿈이었다.[7]

조선시대에는 이처럼 몽유록 계열의 소설이 많았다. 비참한 현실, 광포한 일반 세계를 단숨에 부정하거나 초월해 자신의 꿈꾸는 세계, 유토피아를 건설하는 이야기는 여러 사람에게 읽히며 현실의 모순을 드러내고 폭로하는 기능을 하기도 했다.

많은 이가 꿈꾸는 무릉도원은 결코 현실적인 삶을 부정하는 것이 아니다. 현실과 이상을 넘나들며 비통한 현실을 구제하기 위함이다. 꿈은 실제 현실과 화합했을 때 생명력을 발휘한다. '꿈꿀 시간이 없다' '꿈이 없다' '꿈이 무엇인지 잘 모르겠다'는 말은 절망적이다. 꿈은 사람이 사는 이유다. 꿈은 목표를 세워놓고 달려가게 하는 희망이며 생명이다. 꿈은 포기하지 않는 자의 몫이다. 새해만 되면 나는 밤낮없이 몽유하는 꿈을 꾸기를 꿈꿔본다.

「유산수」, 145.5.5×89센티미터, 판넬 위에 혼합재료, 금박, 2016

산수기행

진산진수眞山眞水를 바탕으로 정신적인 세계로의 융합을 이루는 산수화에는 뛰어난 경치가 많이 등장한다. 산수는 인간의 몸을 감싸주어 그곳에 의탁할 수 있는 아름답고 경이로운 존재다. 또한 산수는 인간이 자유롭게 노닐 만한, 산수풍취山水風趣의 대상이다. 멋진 산수를 유람한 뒤 그림을 그리거나 글로 남기는 예술 활동, 산수 기행 문화는 조선 후기에 무척이나 널리 확산되었다. 조선 성리학의 고유 이념을 뿌리로 하는 진경 문화인 산수 기행을 즐기는 것은 당시 선비들의 큰 자랑거리였다.

　조선 시대에도 실경實景, 진경眞景 또는 사경산수寫景山水라는 이름으로 불린 산수화를 널리 그려왔다. 풍경을 직접 유람하고 그

참모습을 담아낸 진경 산수화가들이 선호한 장르는 '명승명소도' '야외계회도' '정회도' '구곡도' '기행사경도' 등 현장감 넘치는 실경 그림이었다. 이중에서 산수 유람의 감상을 그린 기유도紀遊圖의 대표자는 겸재 정선이다. 중국의 남종화를 독창적인 우리의 그림 세계로 승화시킨 겸재의 산수화 가운데 국보 제217호의 「금강전도金剛全圖」는 진경화법의 진수를 보여준다.

화법이 무르익은 58세에 만폭동을 중심으로 금강내산의 전경을 그린 「금강전도」는, 어릴 적 아버지께서 달력 그림을 오려 만든 병풍의 8폭 그림 중 한 장면이었다. 어린 나는 군것질거리를 물고 병풍 위로 두 발을 들어올린 채 이 그림에 한없이 빠져들었다. 세밀한 지도를 보는 듯 일목요연하게 묘사된 금강산 1만2000봉을

그린 선들을 따라 유람하는 것이 큰 재미였다. 새가 하늘에서 내려다보는 부감법俯瞰法의 독특한 시점으로 화면을 가득 메운 금강산의 전경에서 나는 적잖은 자극을 받았을 것이다. 이는 현대적 기법으로 해석한 산수를 그려내는 지금 내 화풍과 무관하지 않다.

산수는 나에게 자유로이 노니는 꿈을 끝없이 제공해주지만, 와유의 산수만 즐기는 것은 게으른 천성 때문이다. 이 게으름으로 인해 명산 명수를 앞에 두고도 오르지 않고 방관하며 돌아오곤 한다. 그러나 산수를 유람하며 그림을 펼치는 멋을 내고 싶은 욕심이 나는 것도 사실이다.

조선 중기 유학자 정구鄭逑는 자신이 흠모한 주희朱熹의 무이구곡을 본떠 자신만의 '무흘구곡'을 조성했다. 정구가 한강정사寒岡精舍를 지어 학문에 매진한 것은 31세 때의 일이다. 10년이 지난 41세 때에는 정사를 확대하여 회연초당을 세웠으며, 62세 때(1604)에는 무흘산武屹山 중에 무흘정사를 지어 독서와 저술에 전념했다. 이 세 곳은 모두 가야산 일대를 범주로 한 지역이다. 일반적으로 무흘구곡에서 회연초당이 제1곡이고, 한강정사가 제2곡, 그리고 무흘정사가 제7곡인 것으로 추정된다.[8] 정구는, 구곡의 아름다운 경관에 감탄하고, 무흘구곡을 도학의 근원을 찾기 위한 일종의 실천과정으로 삼기 위해 기유도로 그릴 가치가 있다고 생각했다. 그렇게 탄생한 것이『무흘구곡도』다. 이중「봉비암도鳳飛巖圖」와「한강대도寒岡臺圖」를 살펴보자.「봉비암도」는 봉비암과 회연서원, 대가천의 지형적 특색이 잘 드러난다. 봉비암을 실제보다 크

게 강조했으며, 정구의 강학 공간인 회연서원도 실제 구도와 비슷하게 그렸다. 소용돌이치는 연못의 모습도 실감난다. 「한강대도」는 높은 곳에서 아래를 조망한 가상假想의 시점을 적용하여 경물을 구성했다. 한강대 주변의 대가천과 모래벌을 넓게 배치함으로써 한강대의 전체 경관이 한눈에 들어오도록 구성했다. 회연서원 옆의 대가천을 건너 천변을 따라 이동하면 한강대의 전경을 바라볼 수 있다. 그런데 그림에는 실제와 달리 한강대를 바라본 시점을 상당히 높이 잡았다. 이는 한강대의 곳곳에 위치한 평평한 대와 건물 등을 평지에서는 자세히 볼 수 없기 때문이다. 즉 그림 속의 시점은 경물의 구조를 자세히 보여주기 위해 택한 것이다.

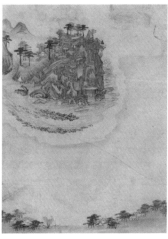

왼쪽 김상진, 「무흘구곡도」 중 「봉비암도」, 지본수묵담채, 36.0×23.0센티미터
오른쪽 「한강대도」, 36.0×23.0센티미터

『무흘구곡도』의 운취에 빠져 지내던 그해 8월은 폭염이 심하고 소나기가 잦았다. 나는 모처럼 산수 기행의 풍류를 마음먹고 그 첫길을 나섰다. 목적지는 김천시 증산면에서 성주댐을 지나 고령 방면으로 이어지는 대가천계곡, 바로 정구가 무흘구곡이라 이름 붙인 곳이다. 이곳을 오르는 일은 쉬운 일이 아니었다. 조선 선비들의 구곡 경영과 그를 통한 철학과 종교, 사상의 실천을 흉내내기는커녕, 1곡 봉비암에서 9곡 용추까지 근 20킬로미터를 오르내리며 더위와 피로에 지치기만 했다. 나의 첫 산수 기행의 성과는 제3곡 배바위에서 무학정을 바라보며 기록한 그림 한 점을 그해 가을 개인전에 출품한 것이 전부였다.

다시 생각했다. "사람이 오직 실제 산수를 구하지만 얻지 못하면 물러나 그림에서 구한다. 종병이 산수에 대해 쓴 것이 이것이다. 지금 당시 그림이 실물과 흡사한지 모르겠으나 그가 말하길 늙고 병들어 명산을 두루 볼 수 없다 하니 비록 닮은 것이라도 좋을 것이다." 조선 후기 산수 기행문학을 성행시킨 장본인인 김창협 金昌協의 글이다. 나는 지금도 게으른 몸과 마음을 변명 삼고 지내지만, 아마도 머잖아 겸재의 열정이 다시 부활하여 산수 기행의 멋을 부리며 노닐 수 있기를 바란다.

「유산수」, 91×65센티미터, 판넬 위에 혼합재료, 2010

매화연
梅花宴

매화에 대한 애호는 예나 지금이나 우리를 풍류로 이끈다. 나는 매년 춘삼월이 가까워지면 매화 꽃망울을 즐기지 못할까, 처음 피는 매화를 감상하지 못하고 지나칠까, 만개 때 누릴 사치를 놓칠까 하는 염려로 애간장을 태운다. 가난해도 일생 그 향기를 돈과 바꾸지 않을 것 같은 매화의 절개가 내 마음을 홀린다.

매화나무는 다른 나무보다 일찍 꽃이 피고 그 향이 매우 좋아서, 꽃의 우두머리를 의미하는 화괴花魁로 불린다. 매화는 추운 겨울에 피어서 동매冬梅, 일찍 핀다 하여 조매早梅, 눈 속에 핀다고 설중매雪中梅, 꽃의 색에 따라 백매나 홍매 등 다양한 이름을 가졌다. 나는 나무의 꽃을 강조한 이름인 '매화나무'를 '매실나무'보다

훨씬 즐겨 부르고 있다.

매화가 막 피었을 때 열리는 매화연梅花宴은 풍류가 넘치기에 추위도 감수하게 된다. 지난 3월 초 국채보상공원 내의 홍매가 첫 봉오리를 터트렸다는 소식을 접하고서, 주변 지인들과 함께 시린 목을 목도리로 싸매고 달빛 아래서 매화연을 벌였다. "봄은 완숙한 때보다 다가오는 그때가 제일이고, 새로운 생명이 막 깨어나려는 기분 좋은 예감이 봄의 정수"라는 민속학자 주강현의 말처럼 '지금이 그때다' 동감하며 여러 지인과 함께 일심으로 매화의 정취를 따랐다.

홍매의 자태에 취할 즈음, 지인이 준비해온 70도 순도 높은 고량주를 채운 잔을 주고받으며 매화 예찬이 쏟아졌다. 그중 자타공인 매화 편벽의 문인화가 조희룡이 엮은 야담집『호산외사』에 실린 화가 김홍도의 일화는 일행들의 취기를 재촉했다.

김홍도는 원래 집이 가난하여 간혹 끼니를 잇지 못했다. 어느 날 우연히 부잣집에 들렀다가 마당의 매화나무 한 그루를 보았다. 그림으로 그리면 정말 좋을 것 같은, 아름다운 매화였다. 어찌나 탐나던지 주머니 사정도 고려치 않고 주인에게 물었다. "참 멋진 매화인데 얼마에 팔겠습니까?" 그러자 주인은 "글쎄요, 한 200냥은 받아야겠지요"라고 한다. 끼니 잇기도 힘들 정도로 가난했던 김홍도였던지라 엄두도 못 내고 집으로 돌아왔다. 그런데 그의 집으로 어떤 사람이 돈 300냥을 보내왔다. 이미 세간에 이름이 알려진 때였던지라 그림을 그려달라는 청이었다. 신바람이 난 김홍

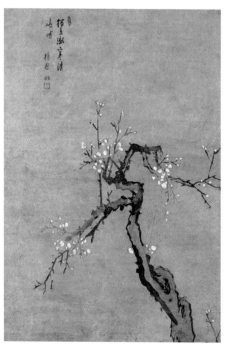

김홍도, 「백매」, 종이에 담채, 80.2×51.3센티미터, 간송미술관 소장

도는 당장 화선지를 펼치고 신들린 듯 그림을 그려나갔다. 돈을 보낸 사람에게 그림을 준 김홍도는 급하게 부잣집으로 달려가서 200냥을 내고 매화나무를 구입할 수 있었다. 받은 건 300냥인데 매화값은 200냥이니 100냥의 공돈이 생겨버렸다. 이 돈으로 김홍도는 술 몇 되를 사서 동인들을 모아 매화를 감상하는 술자리를 마련했다고 한다. 그리고 술값이 80냥이 들어, 남은 20냥으로나마 식량을 구했다는 이야기다. 이 일화를 듣는 동안 우리는 그가 매화연을 즐기며 생계비를 날렸다는 사실보다, 매화가 전하는 봄향에 흠뻑 취한 예술가의 선택에 감탄했다.

조선 후기 화가 이유신의 「가헌관매도可軒觀梅圖」에는 눈 내린 겨울날 가헌에 여러 선비들이 모여 분매盆梅를 감상하는 모습이 그려져 있다. 그림 오른쪽 위에 제화시가 적혀 있는데 "외로운 등불 아래 함께 모였는데 / 매화는 눈속에서 참된 모습이라 / 우리 무리 청진함이 본성이니 / 수척한 대나무가 이웃해 살고 있구나"[9]이다. 성리학적 세계관에서 겨울은 천지의 기운이 닫히고 감춰져 음양의 두 기가 교합되지 않는 때다. 어둠과 혼란의 계절인데, 이 음기 가득한 혼탁한 세계에서도 어김없이 순행하여 꽃을 피우는 천지자연의 질서는 인간에게 무한한 감동을 준다. 조선의 선비들은 겨울이 깊어지면 벗들을 불러 소중히 가꾼 매화 앞에서 술과 함께 시를 짓는 모임인 매화음을 즐겨 행했다.

지인들과 함께한 매화연 분위기가 한껏 고조될 즈음, 조선 말화원 화가 안건영의 「수양신매도首陽新梅圖」에 이르러 우리는 하나

이유신, 「가헌관매도」, 지본담채, 35.5×30.2센티미터, 개인 소장

가 되었다. 이 작품의 화제畫題는 "황혼의 바람 따라 성긴 그림자 어른거리고, 얽힌 가지 위에 초승달 이제 막 걸렸구나. 꽃송이는 깨끗하게 두셋이면 알맞으리. 좋은 꽃은 맑은 모습에 번다하지 않느니라"다.

삼국시대부터 조선 말엽까지의 한시를 집대성한 『대동시선』에는 꽃을 제목으로 쓴 시가 867수이며, 꽃 58종 가운데 매화는 155회로 가장 많이 등장한다. 퇴계 이황도 매화를 사랑하여 300편이 넘는 시를 남겼다. 그중 「도산월야영매」 속 장면은 희보

춘선의 매화 향연을 벌인 그날의 감동과 다를 바 없이 아름답다.

"도산 달밤에 매화를 노래하다 홀로 산창에 기대어 서니, 밤 기운 찬데 매화 가지 끝으로 둥근 달 떠오르네. 구태여 부르지 않아도 산들바람 이르니 맑은 향기 저절로 뜰에 가득 차네."

매화꽃이 만발할 때면 꽃 그림으로 단장한 화투장 중 두 끗과 2월을 상징하는 매화를 특히 좋아하는 남편의 매화음도 정겹다. 힘든 세파에도 흔들림 없이 안한安閑한 몸가짐으로 피어나는 매화나무를 닮고 싶은 마음으로, 매화연이든, 매화음이든, 화투음이든 사람들이 매화에 맘 홀리는 이 봄이 좋다.

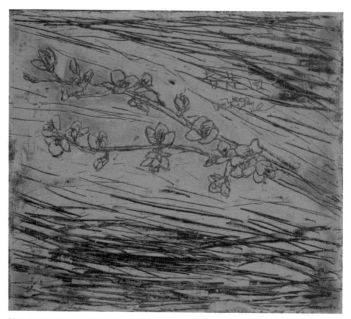

「樂圖」, 33×38센티미터, 판넬 위에 혼합재료, 2002

그림 속 사인

최근 이수동 화가는 페이스북에 그림 한 장을 올렸다. 화사한 살구색을 배경으로 그려진 나무 한 그루에는 꽃이 만발했고, 그림 오른쪽 하단에는 제작 연도와 이수동 화가의 서명과 더불어, '우리 나라 만세'라는 제발題跋이 적혀 있다. 힘든 회사 생활에 고생하는 딸 '나라'를 위해, 꽃피는 인생을 살게 될 것이라고 위로하는 아버지의 기도 같은 그림이었다. 순식간에 많은 사람이 좋은 반응을 보였다.

동서양을 막론하고 그림에는 대부분 그린 사람의 사인sign이 있다. 동양화에는 그림을 그린 날짜와 이름 등을 쓴 관서款署와 함께 낙관落款과 제발을 하는 것이 보통이다. 낙관은 서양화의 서명처

럼 작품이 진품임을 증명하는 중요한 표식이다. 낙관은 낙성관지落成款識의 줄임말로 전체 화면의 안정적인 구도를 만들거나 분위기를 돋우어 작품의 주제를 부각시키는 도장이다. 낙관은 예술적 의경을 조성하여 더욱 품격 있는 그림의 정취를 만들어준다. 그래서 작가는 낙관을 정할 때 작품에서 전체 구도를 고려해 신중을 기한다.

그림에 곁들어진 제발은 화폭의 앞에 쓰는 글인 제와 제사, 뒤에 쓰는 발과 발문으로 구분한다. 제발은 동양화가 갖는 독특한 특성이다. 제발은 화가가 그림 제목을 적거나 시를 쓰기도 하고, 그림을 그리게 된 배경 설명이나 기분 등을 적는다. 그리고 감상자가 그림에 대한 감상과 평을 써넣기도 한다. 이러한 제발은 그림의 탄생 배경이나 화가의 철학과 세계관을 엿볼 수 있는 비밀 열쇠라고 할 수 있다.

내 그림에도 비밀스런 사인이 자주 등장한다. 사랑하는 남편의 이름을 보물 숨기듯 그림 한 부분에 넣기도 한다. 예술가의 남편으로 큰 나무가 되어준 감사의 표식이다. 또 맥주라면 정신줄마저 놓아버린 한 시절, 그림 구석구석에 거품 넘치는 500밀리미터 맥주잔을 그린 다음 잔 안에 서명을 넣기도 했다. '봄 앓이'로 시작되는 계절병을 겪을 때면 그림 안에 제발을 써 넣는 것으로 그 절절함을 치유하곤 했다. 가슴이 통하는 이를 만나면 화관을 쓴 얼굴을 그리고 그의 이름과 기원문을 쓰는 것으로 우정을 표시했다.

정선, 「시화상간도」, 비단에 채색, 29×26.4센티미터, 간송미술관 소장

　조선시대 화가 겸재 정선은 어린 시절 절친 이병연과의 아름다운 사귐을 형상화한 「시화상간도詩畵相看圖」에 '천금물전千金勿傳'이라 새겨진 도장을 찍었다. 겸재는 '천금을 준다 해도 남에게 넘기지 말고 잘 간직하라'는 경고성 문구를 친구에게 남겼다.

　또한 화가 김홍도는 벼슬에서 물러나 명리를 초탈하고자 한 뜻을 담은 자전적 그림을 그렸다. 그는 「포의풍류도」에 "흙벽에 창을 내고 여생을 벼슬에서 물러나 시나 읊조리며 살리라"라는 글귀로 은일자적하려는 자신의 심정을 드러냈다.

　중국 북송 후기와 남송 초기에 활약한 화가 이당李唐의 「만학송풍도萬壑松風圖」에는 낙관이 산봉우리 속에 숨겨져 있다. 사인이

김홍도, 「포의풍류도」, 지본담채, 27.9×37센티미터, 개인 소장

등장한 초기에는 그림을 버릴까 우려하여 바위틈이나 나뭇잎 사이에 숨겨놓았다. 그러나 청대에 이르면 낙관과 제발은 감상자의 감상과 평을 그림에 써 넣거나 작품을 소장한 사람이 제발을 자유로이 써넣었다. 소장가가 바뀔 때마다 제발과 낙관이 더해지면서 주인보다 객이 많은 경우가 되었다. 서화가의 작품은 수장 인과 제발의 홍수를 이루었고, 그중 건륭제는 원화의 구도를 무시하고 수장 인을 난폭하게 마구 찍은 사례로 유명하다. 미술관에서 "작품에 손대지 마시오!"라는 문구 앞에서 거부감 없이 그대로 따르는 지금의 그림 감상자나 수장가들은 꿈도 못 꿀 일이다.

이당, 「만학송풍도」, 견본담채, 139.8×188.7센티미터, 타이
베이 고궁박물원 소장. 확대된 산봉우리에서 숨겨진 낙관을
볼 수 있다.

 나는 작품과 감상자 사이에 일정한 거리를 유지시키거나, 작품
보호를 위해 경고문을 붙여놓는 공공 문화에 불편함을 느낀다.
화폭 속 어딘가에 화가 혹은 감상자, 소장가들이 일상의 위트나
철학을 남겨놓은 비밀스런 사인을 발견하고, 그것을 공감하는 자
유로운 예술 감상 문화의 부활을 꿈꾼다.

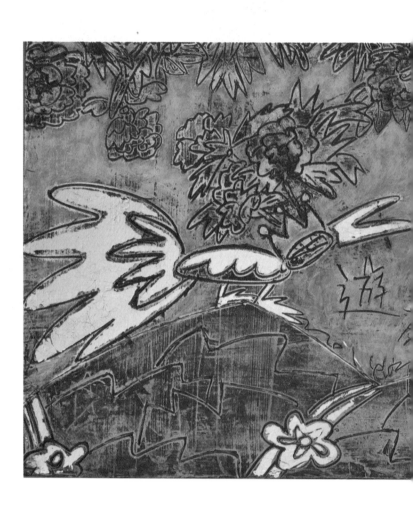

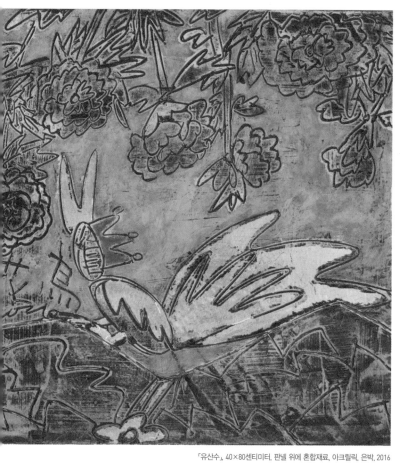

「유산수」 40×80센티미터, 판넬 위에 혼합재료, 아크릴릭, 은박, 2016

2장

휴 산수

休 山水

한적
閑寂

세상을 변화시키려는 의지는 피의 역사를 만들기도 한다. 인간은 때로 자기가 소중하게 여기는 것을 지키기 위해 필사적으로 내달린다. 자신과 남의 생명을 담보하기도 하고, 삶에 오점을 남기는 것을 감수하면서까지 그것을 지키려 한다.

드라마 「황금의 제국」은 권력을 지키기 위해 인간성이 파괴되는 과정과 함께, 이미 가진 자와 가지려는 자의 끝없는 욕망이 드러나는 현대 사회의 모습을 잘 보여준다. 남편은 이 드라마가 방영되는 내내 퇴근시간이 일정했다. 분명 남편도 권력의 맛을 아는 듯했다. 드라마 속 주인공 태주는 끝없이 욕망에 사로잡혀 자신이 진정으로 지키려 했던 도덕과 인륜의 주체를 실종시키고 만다. 나

는 드라마를 보는 내내 주인공 태주를 붙들고 "폭주족 같은 질주를 멈추고 제발 잠시만 뒤돌아보라"고 외치고 싶을 정도였다.

"강렬하고 어둡고 파괴적인 무엇인가가 가장 높고 밝게 빛나는 별과 맺어진 것이다." 미국의 모더니즘 화가이며 여성 미술가인 조지아 오키프는, 위의 고백처럼 세간의 비난을 뒤로한 채 화가로서의 성공을 욕망했다. 그녀는 23살 연상의 사진가 앨프리드 스티글리츠의 메시아적 태도와 강압적이며 자기중심적 성향 등의 혹독한 관계를 견디면서까지 그의 아내가 되었다. 권력은 화려하고 빛나서 유혹적이다. 권력은 힘으로 발휘되기 때문에 그 유혹은 매우 강렬하다. 어떠한 가치를 추구하느냐에 따라 삶이 달라질 수 있다는 것에 대한 통찰이 절실하다.

내키지 않으면 노자老子도 읽지 않는다.
도는 책 속에 없기 때문이다.
내키지 않으면 장구章句도 보지 않는다.
장구는 도보다 깊지 못하다.
도의 체묘締妙는 허虛에 있고 징澄에 있고 냉冷에 있다.
그러나 나는 진일토록 바보스럽다. 또 어디서 허를 구할 것이냐.
내키지 않으면 시서詩書도 퍼지 않는다.
놓으면 시신詩神이 떠나버리기 때문이다.
내키지 않으면 거문고도 잡지 않는다.
노래가 줄 위에서 죽기 때문이다.

내키지 않으면 술도 싫다.

강호江湖 자체는 술잔 밖에 있기 때문이다.

내키지 않으면 바둑도 두지 않는다.

승패는 판국 밖에 있기 때문이다.

내키지 않으면 산하도 보지 않는다.

그림의 흥취는 마음속에 있기 때문이다.

내키지 않으면 풍월도 대하지 않는다.

선경은 스스로의 마음속에 있기 때문이다.

내키지 않으면 속세와도 인연을 끊는다.

의관과 모든 품品이 마음속에 있기 때문이다.

내키지 않으면 봄가을도 모른다.

천행天行이 마음속에 있기 때문이다.

소나무는 죽으리, 바위는 썩으리.

그러나 나는 나, 영원한 나.

이 집을 나재당懶濟堂이라고 부르기에 어찌 타당치 않겠는가?

송대 도교 사상가이자 시인 백옥섬白玉蟾이 한적한 생활을 예찬한 시다. 본명이 갈장경葛長庚인 그는 젊어서 백씨의 양자로 들어가 백옥섬으로 불렸으며 도교 금단파 남종 교단을 조직했다. 평생 더벅머리에 맨발로 다 헤어진 옷을 입고 살았지만, 정신과 기상은 맑고 활달하여 항상 명산대찰을 오가면서 행한 신이한 일들이 헤아릴 길이 없었다. 당시 물에 들어가도 젖지 않고 무기에 찔

려도 다치지 않는다고 알려졌으니 사람들이 그를 어떻게 여겼는지 짐작할 만하다. 내키지 않으면 아무것도 하지 않고, 소나무가 죽고 바위가 썩어 없어질 시간이 흘러도 "내가 나"라는 사실은 변함이 없다는 깨달음은 나와 오롯이 만날 수 있는 공간에서 가능한 생각이다.

세상에서 가장 좋은 재산을 한적閒寂이라고 한 소크라테스처럼, 의식이 깨어나야 가능하다. 「키스」로 유명한 구스타프 클림트는 팜파탈적인 그림 세계와는 달리, 30년 동안 하루도 거르지 않

'나는 나다'를 외친 기인 백옥섬

고 매일 아침 6시 전에 일어나 쉰부룬에서 티볼리까지 다니며 기도했다. 그는 규칙적으로 생활하며 성실하게 일했다. 부와 명성을 위한 권력이 아니라, 자유와 안정을 위한 일상의 자유를 일깨운 것이다. 세상을 변화시키려는 노력은 계속되어야 한다. 그것은 인간성을 회복하고 모든 것을 놓아버린 태주의 마지막 선택처럼 자유인을 향한 한적한 노력일 것이다.

「유산수」 130×162센티미터, 판넬 위에 혼합재료, 은박, 2015

낯선 그림과
정직성

전래동화 중 「금도끼와 은도끼」 이야기는 누구나 알 것이다. 정직한 사람의 성공과 정직하지 못한 사람의 실패가 효과적으로 대비되어 있는 동화다. 산신령은 정직한 나무꾼에게 원래의 쇠도끼는 물론 금도끼와 은도끼를 모두 내주어 그 정직함을 칭찬했다. 내가 알기로 이 동화는 정직에 관한 가장 유명한 교훈이다. 서양에서도 정직함의 문제는 고대부터 중요하게 여겨져 왔다. 대낮에 등불을 켜들고 정직한 사람을 찾아 아테네의 거리를 헤맸다는 유명한 희랍의 철학자 디오게네스의 이야기가 그렇다.[10] 태양이 세상을 훤히 비추는 한낮에도 등불을 들고 찾아야 할 정도로 정직함은 희귀했다. 정직의 중요함과 정직하기 어려움을 동시에 보여주는 일

정직한 사람을 찾아나선 디오게네스의 모티프
는 서양 미술사에서 반복적으로 재현되었다.
17세기에 야코프 요르단스가 그린 그림(위)과
18세기 요한 H. W. 티슈바인이 그린 그림(아래)

화다.

나는 얼마 전 인식의 경로를 따라 인간의 본질을 각성할 수 있
게 만들어주는 체험 워크숍에 참가한 적이 있다. 나는 이 워크숍
을 통해 '정직'이라는 문제를 깊이 돌아볼 기회를 얻었다.

특히 화가로서 예술가에게 정직이 얼마나 중요한지 잘 알고 있

었고 고민해왔다. 많은 명화에서 느끼는 감성 중 하나는 그 작품과 공감한다는 것이다. 공감을 위해서는 진솔한 표현이 최선이다. 그래서 나는 항상 그 주제를 품에 안고 다닌다. 왜냐하면 명화를 그리기 싫기 때문이다. 그러나 내가 정직하게 그리고 있는지 알 수 없었고, 정직이란 개념조차도 제대로 정립하고 있지 않았다.

내가 그려놓은 그림이 항상 낯설었다. 그 이유가 매우 궁금했으나 답을 찾을 수 없었다. 어떤 사람에게도 어떤 곳에서도 어떤 책에서도 구할 수 없던 답이었다. 그러나 그 워크숍을 통해 '정직하게 그리지 않은 그림'이었기 때문이라는 답을 찾았다. 정직의 사전적 의미는 거짓이나 꾸밈이 없이 마음이 바르고 곧다는 것이다. 서양철학에서는 정직함을 몇 가지로 정의해놓았다. 속이지 않는 것, 거짓말하지 않는 것, 훔치지 않는 것 등 인간 행동의 차원이 있다. 그리고 정직한 행동에 따르는 기쁨·만족·안도와 부정직한 행동에 따르는 죄의식·갈등의 심리적 차원도 있다. 정직함은 이러한 행동과 심리가 결합하여 이뤄지는 품성이라 할 수 있는 것이다.

그러고 보니 그림을 그릴 때 나의 내면을 꾸밈없이 바르게 표현하지 못했던 것은 아닐까 회의가 들었다. 왜 그랬을까? 그것은 내가 나의 내면의 본성을 완전히 이해하지도 믿지도 못했기 때문이었다. 마음속에 늘 흐릿한 상태로 머물러 있는 것을 또렷한 상징으로 만들려는 노력을 기울이지 못했고, 그래서 그 흐릿한 것을 다른 어떤 것으로 변환시키거나 대체하여 정직하지 못한 이야기

를 화폭에 담을 수밖에 없었다. 폼 나는 그림을 그리기에 여념이 없었다. 그것이 그림을 낯설게 만든 이유였다.

신경림 시인은 언젠가 이렇게 말한 적이 있다. "서정시는 궁극적으로 자기고백일 수밖에 없다"고. 그러면서 "시인의 정직성 내지 성실성에 대한 요구" 이외에 다른 것일 수가 없다고 덧붙였다. 신경림 시인은 왜 이런 말을 했을까? 그 자신에게 들려주는 말일 수도 있겠지만, 이것은 당시 어떤 유명한 시인의 시에 대한 비평이었다. 즉, 한 시인이 "역사를 위한 자기희생의 결의"를 보여주는 감동적인 시를 썼다. 다들 높이 평가했다. 한국 현대사에서 희생된 개인의 아픔과 그들의 삶을 역사와 결부시켜 잘 담아냈다고. 그런데 신경림은 그 시를 읽는 동안 뭔가 아쉬움이 있었다. 그 아쉬움이란 그런 높은 결의에 이르는 과정에서 창작자의 개인적 고뇌나 아픔의 흔적이 시에선 찾아지지 않았다는 점이다.[11] 나는 이 대목을 접하며 우리 사회의 큰 시인들도 결국엔 자기 자신에 대한 정직성 문제 때문에 괴로워하고, 그것이 작품의 진실성을 판가름하는 중요한 잣대로 여겨지고 있음을 깨달았다.

이런 문제를 깨닫기 전에도, 나의 문제로 심각하게 받아들인 이후로도 나는 늘 같은 주제의 그림을 그리고 있다. 그것은 '낙도樂圖'다. 다만 달라졌다면 폼 나는 낙도가 아니라 즐겁고 행복함을 내면에서 느낀 그대로 꾸밈없이 표현한 낙도라는 점이다! 물론 노력이 필요하다. 가만히 두면 내 몸은 끊임없이 폼의 품에 안기려 한다. 정말 그치지 않는 기울기다. 그럴 때마다 정신을 차린다. 그

리고 내가 가장 즐겁고 편안하고 평안을 느끼는 이미지를 떠올린다. 그렇게 나에게 정직하고자 한다. 이런 내면의 고투가 이어질수록 나날이 내 그림이 정겨워진다.

다른 많은 작가도 같은 고민을 하고 있을 것이다. 정직한 그림이란 무엇일까? 정직한 작가는 어떤 것인가? 이 주제는 나에게 중요하고 큰 화두다. 오늘도 그것을 고민하고 명상한다.

그림에 있어 정직이란 무엇일까?

작가에게 정직이란 무엇일까?

지금 나는 정직한가?

「유산수」, 130×80센티미터, 판넬 위에 혼합재료, 금박 · 은박, 2016

배려인가
편견인가

나는 화가다. 삶의 대부분을 화가가 걸어야 하는 길이 무엇인지 고민하고 선택해왔다. 그러면서 자주 가족과 사회로부터 야기되는 투쟁의 시간과 맞닥뜨리게 된다. 그중 가장 나를 지치게 하는 것이 여성과 남성의 구분에 따른 편견이다. 인간을 단순히 여성과 남성만으로 구분해 한계를 지어놓는다는 건 불합리하다. 남성과 여성으로 구분이 필요하지 않은 시점에도 어김없이 구분이 이뤄지는 폐단 때문이다. 이 불합리 앞에서 내 의지는 항상 외롭다.

얼마 전 영화 「댄싱 퀸」을 보았다. 서울시장 후보 남편 정민과 댄스 가수를 위한 꿈을 향해 도전하는 아내 정화의 갈등이 돋보인 영화다. 정민은 경제적으로 무능한 인권변호사로 지내다 우연

히 서울시장 후보자가 된다. 남편은 댄스 가수의 꿈을 키우고 있는 아내에게 시장이 되면 돈 걱정 없이 편안하게 해줄 것이니 꿈을 포기하라고 강요한다. 하지만 왕년의 '신촌 마돈나' 정화는 댄스 가수의 꿈을 버리지 않고 자신의 길을 선택한다. 처절한 후보자 경쟁과정에서 정민은 마침내 아내와 가족이 '다스릴' 대상이 아니라 손잡고 동행해야 할 대상이라는 걸 깨닫는다. 이후 그는 아내의 꿈을 위한 조력자가 된다.

여성과 남성의 역사는 고정의 역사가 아니라 변화의 역사다. 이 영화에서 감독은 진화해가는 여성과 남성의 역할에 대해 날카롭게 지적했다. 지금까지 여성의 지위는 기혼일 경우 단지 육아와 가사를 책임지는 누구의 아내와 누구의 엄마 이름으로 종속돼 있었다. 현대에는 여성의 개인적·독립적 삶이 부각되고 있다. 여성의 책임과 임무가 커진 셈이지만 삶을 함께하는 동반자로서의 역할은 분명해졌다. 화가에게도 예외는 아니다. 남성 화가가 경제적인 부담을 지는 반면, 여성 화가는 가사와 육아를 맡는다. 어느 것도 경중을 논할 수 있는 대상이 아니다. 하지만 이러한 여성 화가의 치열한 작업 투쟁이 경시되는 현실과 마주치면 비참함마저 든다. 얼마 전 한 신문에 실린 여성 기자의 칼럼에서도 이러한 예가 확인된 바 있다. 남성의 경제적 곤궁은 극대화되고 심지어 신화처럼 꾸며지기도 하지만, 여성의 가사 부담과 육아의 고통은 사소한 일로 치부되는 논리는 어디서 나온 것인가! 예술가는 작품으로 평가받아야 한다. 작품은 예술가의 투쟁적 삶이 반영된다.

여성 화가도 치열하다. 많은 여성 화가들은 생활고와 더불어 가사, 육아의 현장에서 치열하게 길을 걷고 있다. 여성으로 배려하는 듯한 편견을 더 이상 용납하지 않아야 한다. 또한 화가들 간에도 여성·남성의 구분을 버리고 작품을 통한 경쟁을 심화해야 한다. 하지만 신의를 버려둔 채 배려하는 양 내보이는 성차별적 편견은 탄식을 부른다.

최근 한국의 전래동화에서 이런 남녀 구별과 차별적 인식이 드러나 있는 걸 보고 한숨지은 기억이 있다. 가령 「견우와 직녀」에서 "견우는 해가 떠서 질 때까지 논밭을 갈고, 직녀는 해가 떠서 질 때까지 옷감을 짰다"는 식의 직업 구별 설정은 매우 흔한 편이다. 웃음소리의 표현에서도 그렇다. 동화 속의 할아버지는 "하하하" 웃고 할머니는 "호호호" 웃는다. 그런데 사전을 찾아보면 "하하는 입을 크게 벌리고 웃는 모양이고, 호호는 입을 작고 동그랗게 오므리고 웃는 소리"다. 또한 동화 속 남자는 적극적이고 여자는 소극적이다. 남자는 들꽃을 꺾어서 주는데 여자는 그 꽃을 받으며 부끄러워한다. 어려운 임무를 해내면 내 딸을 주겠다는 식의 표현도 거슬린다.

성역할과 성차별 개념을 형성할 나이대인 4~7세 유아들이 보는 전래동화에 성차별어가 표현되어 있다면 앞으로 그들이 성차별 언어에 대한 표현에 익숙해져 성차별 언어인지도 모른 채 사용하게 될 것이다. 전래동화란 예전부터 내려온 이야기라서 그걸 마음대로 뜯어고칠 수는 없는 노릇이지만, 이런 부분을 감안하여 어

북한 덕흥리에서 발견된 고구려 고분의 벽화에는 견우와 직녀의 신화가 그림으로 표현되어 있다.

떤 보완이 필요한 것은 분명하다.

　최근 문단에서 화제가 된 한 시인의 시집에 대해 기자가 "여자가 해준 밥을 먹고, 여자의 몸을 품평하고, 여자가 던진 원망의 눈길을 변명 삼아 다른 여자에게로 이동하는 일이 낭만으로 여겨졌던 시절이 병풍처럼 펼쳐진다"[12]라고 매섭게 비판하기도 했다. 통속시인으로 자처하면서 처량하고 궁상맞은 자신의 처지를 노래하는 시인의 '낭만적'인 이야기 밑에는 "늘 여자가 방석처럼 깔려 있다"라는 게 칼럼을 쓴 기자의 발견이다. 물론 나는 이 시인이 의도적으로 여성을 폄하하여 표현했다고는 생각하지 않는다. 하지만 그의 삶이 '은연중'에 거기 침윤되어 있었다는 점은 알 수

있겠다.

외부에서 활동하다가 여성 화가로 대접받을 때면 아주 우울하다. 여성과 남성의 특징이 다르다는 것은 사실이다. 이 아름다운 분류가 소중한 특성으로 작용하시 못하고 본질을 가리는 것은 인간의 어리석음 때문일 것이다. 예술 행위는 여성이라서 하는 것이 아니요, 남성이라서 하는 것도 아니다. 예술은 인간으로서 근원적인 질문의 답을 찾기 위한 노력의 수단이다. 여성도 남성도 작업을 통해서 끊임없는 자아 탐구와 성찰을 거듭하여 그 답을 찾아나갈 뿐이다. 남성과 여성이라는 배려 없이 태연하게 삶에 전진하고 싶다.

「유산수」, 16×16센티미터, 판넬 위에 혼합재료, 금박, 2016

죽음이
예술을 만나면
삶이 된다

생명체에 영원불멸은 없다. 이 순간에도 생명체들은 죽음을 맞이하거나 죽음을 향해가고 있다. 죽음은 누구도 거부할 수 없고 외면할 수도 없는 현실이다. 죽음은 누구에게나 한 번씩 주어지는 일반적인 일이지만 너그럽게 볼 문제가 아니다. 죽음은 삶의 문제와 더불어 인간이 극복해야 할 과제다. 이를 극복하려는 노력의 결과물로서 미술작품은 인간에게 죽음의 의미를 깨우쳐주기도 한다.

그리스 신화를 보면 아폴론에게 영생을 보장받은 쿠마의 아름다운 무녀 이야기가 나온다. 아폴론이 쿠마에게 소원을 묻자 쿠마는 손 안의 먼지만큼 오래 살게 해달라고 했다. 그런데 젊은 상

아르놀트 뵈클린, 「죽음의 섬」, 목판에 유채, 1886, 베를린 내셔널갤러리 소장

태로 오래 살게 해달라고 얘기하지 않아 영원히 오래 살았지만 늘어서 몸이 점점 쪼그라들었고, 새장에 갇히는 신세가 되고 말았다. 그 후 쿠마의 유일한 소원은 '죽음'이 되었다는 이야기다. 쿠마의 소원이 죽음이라는 데 공감하지만, 나는 경험과 자각의 영역 너머에 있는 죽음을 두려워한다. 특히 가족의 죽음은 그들의 부재에 대한 두려움으로 공포심마저 들게 한다.

세월호 참사로 인해 대한민국 국민 모두가 분노와 슬픔, 두려움의 바다에 침몰했다. 사고 소식을 접하고 현장의 장면들이 머릿속에서 빙빙 돌고 문득문득 소름 돋고 현기증이 났다. '그들 중 누군가 내 아들이고 남편이고 부모였다면……' 이 기가 막힌 일을 상

상만 해도 두려움의 무게에 짓눌렸다. 내면에서 스멀스멀 흘러나오는 두려움은 뭉크의 그림 「절규」처럼, 공포감에 귀를 양손으로 에워싸고도 두려움의 공명으로 주변이 소용돌이치는 풍경 안에서 소리 없는 비명을 지르게 만들었다. 피부로 느껴지는 이 기분 나쁜 감각 때문에 아르놀트 뵈클린의 「죽음의 섬」 속 사이프러스 나무가 된 듯했다.

나는 애도 기간 내내 천상의 꽃과 새를 그리는 것으로 이를 치유했다. 그 기간 나에게 그림 그리는 행위는 망자를 애도하는 예식이 되었으며, 다른 의미로 죽음의 두려움을 극복하려는 주술 같은 의식이기도 했다.

에드바르 뭉크는 스스로 요람에서부터 죽음을 안 사람이라고 말하던 화가였다. 뭉크는 여섯 살의 나이에 어머니를 잃었다. 그것은 죽음에 대한 최초의 경험이자 그에게 크나큰 상처였다. 가족력을 가진 병 때문에 가족의 잇따른 죽음을 옆에서 지켜본 뭉크는, 생애 내내 죽음에 대한 불안과 두려움으로 끊임없이 갈등한 절망의 화가였다. 어두웠던 삶만큼 그의 작품은 죽음과 사랑을 정면으로 묘사했다. 그러나 병적으로 보이는 그의 그림은 결과적으로는 죽음을 극복하게 해줬다. 뭉크는 죽음을 통해 끊임없이 희망을 예견했고 결국 죽음의 두려움을 극복하고 독일에서 화가로 꽃을 피웠다.

낭만주의 화가 제리코의 그림 「메두사호의 뗏목」을 최후의 자화상으로 삼은 화가 마르틴 키펜베르거(1953~1997). 그는 연작에

데미언 허스트, *For the Love of God* (2007)

서 죽은 자를 포함하여 그림 속 인물 모두의 얼굴을 자신의 자화
상으로 그렸다. 이 자화상들은 키펜베르거에게 곧 다가올 자신의
죽음을 받아들이는 연습이 되었다고 한다. 키펜베르거는 이 그림
을 통해 삶과 죽음의 고통과 진실을 보여주었다.

영국 출신의 예술가 데미언 허스트(1965~)는 죽음을 주제로
한 작품으로 미술 시장을 달구어왔다. 죽은 상어를 포름알데히
드 용액에 담은 작품을 통해 "네가 죽을 수밖에 없음을 기억하라
Remember that you must die"는 죽음의 경고를 하는 등 각종 동물
의 사체를 오브제로 사용해 "악마의 자식"이라는 소리까지 들었
다. 때론 대중적 센세이셔널리즘이라는 비난을 받았지만 그의 작

품에 죽음의 그림자가 짙게 드리우기 시작하면서 비난도 잦아들었다. 예술이란 이름 아래 죽음의 장면을 엿보게 하는 작품은 소, 양, 돼지 등을 토막 내어 전시한 작품들에서 극에 달했다. 허스트의 죽음 이야기는 죽음에 이르는 고통을 극복하려는 의학과 그것이 내포한 사회심리적 의미로 진전되었다. 그는 병리학, 약학, 법의학, 범죄심리학에 관한 책들을 읽고 이를 작품에 응용한다. 죽음을 다루는 그의 표정은 냉소적이지도 절망적이지도 않지만 희망적이지도 않다. 다양한 죽음을 직시하면서 죽음의 공포를 극복하려는 진지한 시도임을 느끼게 한다.

나는 죽음에 관한 그림들을 보면서 죽음을 직시할 수 있었고, 그림을 그리며 영혼의 안식과 살아 숨 쉬는 현재의 삶을 충실케 해주는 지침을 얻었다. 내가 살아 있는 한 삶과 죽음에 대한 고통과 두려움이 분명 존재하겠지만, 이는 내가 살아 있다는 증거가 될 것이다. 소크라테스는 사형 선고를 받고 이렇게 말했다. "이제 떠나야 할 시간이 되었다. 각기 자기의 길을 가자. 나는 죽기 위해서, 여러분은 살기 위해서, 어느 쪽이 더 좋은가는 오직 신만이 알 뿐이다."

「유산수」, 133.5×169센티미터, 장지위에 아크릴릭, 2014

불편한 뉴스

아침에 눈을 뜨자마자 습관적으로 스마트폰을 집어 들고 뉴스를 뒤진다. 국정 소식, 사회, 문화·예술계의 동향, 범죄 기사까지 훑은 뒤에야 이불을 벗어난다. 그리고 화장실에 앉아 조간신문의 뒷장 광고 면에서 1면까지 바쁘게 읽는다. 이외에도 여러 매체를 통해 뉴스를 광범위하게 접한다. 그중 라디오 뉴스는 하나의 채널을 고정해서 거의 10시간 이상 듣는 것 같다. 작업의 방편으로 듣기 시작한 뉴스는 하루 일과가 되었다.

화가들은 보통 작업을 하면서 자신의 취향에 맞는 음악을 즐겨 듣는다. 내 경우 음악의 분위기에 물들어 처음 구상한 의도와는 달리 전혀 다른 그림으로 변할 때도 있었다. 음악이 오히려 작업

에 방해가 되었다. 그래서 음악으로 인해 발생하는 감정의 기복을 극복하기 위해 뉴스를 틀게 되었다. 그러자 작업과정에서 요구되는 극도로 정제된 이성을 유지할 수 있었다. 뉴스는 텍스트라 귀의 흥분이 가라앉는다. 사건의 전체적인 맥락보다 검증된 사실만 전하기 때문에 이성과 감성의 경계를 지키기에 용이했다.

그러나 최근 들어서는 뉴스들로 마음이 불편하다. 심지어 어느 쪽이 옳고 그른지 판단하기를 강요하는 뉴스들은 피곤하기 그지 없다. 세월호 참사에 발목 잡힌 정국의 위기에 관한 뉴스는 물론, 경제·교육·미술계 등에서 쏟아지는 뉴스는 실상, 남의 말은 멀리하고 각자 제 목소리만 높이는 모습이나 다를 바 없다. 최소한의 양심마저도 내버리고 위기로 치달아가는 사건들은 작업의 흐름을 막기 일쑤였다. 분노와 울분과 불안감마저 일게 하는 뉴스를 들으며 멀쩡하던 평정심은 균형을 잃곤 했다.

날이 갈수록 독선이나 아집에 빠진 채 사고의 유연성은 사라지고, 곳곳에서 성난 노도처럼 뉴스가 철썩철썩 친다. 그칠 줄 모르고 욕심을 모으는 우리의 초상을 들여다보며 다급하게 '팔여거사 八餘居士'를 불러 의지를 자극해본다.

스스로 팔여거사라 칭하며 학문에 힘쓴 김정국 金正國 (1485~1541)은 조선 중기의 고위 관료를 지낸 사람이다. 그런 그를 벼슬에서 끌어내린 건 기묘사화다. 기묘사화란 무엇인가. 훈구파에 의해 조광조 등의 신진 사류들이 숙청된 사건이다. 개혁의 뜻을 지닌 젊은 정치인들이 강제로 숙청당해 목숨을 잃거나 지방으

로 유배되었다. 김정국은 삭탈관직만 당한 뒤 경기도 고양으로 낙
향했다. 여기서 그는 스스로 팔여거사를 칭하고 후진 교육에 전
심했다. '팔여'의 뜻을 묻는 친구에게 그는 말했다.

"토란국과 보리밥을 배불리 넉넉하게 먹고, 따뜻한 온돌에서 잠
을 넉넉하게 자며, 땅에서 솟는 맑은 샘물을 넉넉하게 마시고, 서
가에 가득한 책을 넉넉하게 보며, 봄꽃과 가을 달빛을 넉넉하게
감상하고, 새와 솔바람 소리를 넉넉하게 듣고, 눈 속에 핀 매화와
서리 맞은 국화에서 넉넉한 향기를 맡는다네, 여기에 한 가지 더,
이 일곱 가지를 넉넉하게 즐기기에 '팔여'라 했네." 그러자 친구는
말한다. "세상에는 자네와 반대로 사는 사람도 있더군. 진수성찬
을 배불리 먹어도 부족하고, 휘황한 난간에 비단 병풍을 치고 잠

『성리대전서절요性理大全書節要』는 김정국이 『성리대전』을 4권으로 요약하여 편집한 책이다. 청주고인
쇄박물관 소장

을 자면서도, 이름난 술을 실컷 마시고도, 울긋불긋한 그림을 실컷 보고도, 아리따운 기생과 실컷 놀고도, 희귀한 향을 맡고도 부족하다고 여기더군. 여기에 한 가지 더, 이 일곱 가지도 부족하다면서 그 부족함을 걱정하더군." 팔여에 '팔부족八不足'으로 응대한 것이다. 곧이어 덧붙였다. "내 자네를 따라 여덟 가지를 넉넉하게 즐기는 사람이 되기를 바랄 뿐, 속물을 따라서 부족함을 걱정하는 인간은 되고 싶지 않네 그려."

인간의 행복 기준은 천차만별이지만 만족함을 알면 불편한 뉴스 따윈 생기지 않을 것이다. 화실의 열린 창문으로 뉴스를 들었다. 햇살과 구름이 전하는 소리, 마당으로 스치는 바람에 묻어오는 이웃집 아주머니의 잔소리, 길고양이의 앙큼한 발자국소리, 간간히 지나가는 바퀴 소리, 멀리 공원에서 울려오는 가는 새소리, 여기에 하나 더, 작업의 균형을 잃지 않게 하는 편한 뉴스가 함께 들려오길 기대한다.

「유산수」, 16×16센티미터, 판넬 위에 혼합재료, 금박 · 은박, 2016

침묵

2011년 유월의 무더운 날, 전시를 끝내고 수덕사로 향했다. 일주일을 기약하고 절벽 같은 시간을 갖기 위해서였다. 전시는 화가에게 그림을 객관화하는 시간인 만큼 많은 에너지를 소비하게 한다. 때문에 전시가 끝나면 화가들은 내적 명상의 기회를 갖기 위해 자주 잠수를 탄다. 다음 작업을 위한 필수요건이다. 나는 감정의 흔들림이 있을 때나 너무 앞서가고 싶을 때 오히려 침묵을 택하는 사소한 '침묵 중독'이 있다. 침묵은 곧 '비움'이다. 눈이 반짝 뜨이는 숲이라면 자연의 솜털 한올 한올 침묵으로 발견할 수 있다. 나는 수덕사에서 진화를 꿈꾸며 자연과 함께 침묵했다.

천 년의 아름다움을 간직하고 있는 충남 예산 수덕사는 인연

수덕사의 고요한 경내는 마음을 차분하게 해준다.

따라 간 곳이지만 잠수할 장소로 더할 나위 없이 훌륭했다. 그곳은 1950년대 한때 이응로 화백이 생활했던 수덕여관이 있어 화가라면 누구라도 머물고 싶어지는 곳이다.

깊은 자연 안에서 침묵하며 체득되는 것은 많았다. 침묵은 애쓰지 않아도 느닷없이 진실이 받아들여지는 행운을 선물한다. 침묵하면 세상에 대해 끝없이 너그러워지는 것 같다. 하지만 침묵은 참으로 불편한 면도 많다. 조갑증도 많이 난다. 자꾸만 설명을 하고 싶어진다. 잘난 체도 하고 싶어진다. 침묵 당하는 대상도 힘들어 보인다. 인내를 붙들어 메달기란 쉬운 일이 아니다. 침묵은 진실을 확신하고 있을 때 비로소 자유롭고 편안하다. 무위의 공간

에 있다는 것은 상대적인 방어 기제가 필요 없으므로 자아를 안정시켜준다. 인간의 마음은 간사한 것 같다. 침묵의 양면성은 스스로가 마음에서부터 만들어내는 것이다.

나는 날이 새면 강물을 따라 산책하거나 해가 지면 산을 보고 나무를 만지며 그리움도 들여다보았다. 침묵의 시간 동안 문득 고개를 들 때마다 산은 이미 내 안에 들어앉았다. 산은 겨울 내내 나무와 풀들의 뿌리를 품어 봄을 잉태하고 여름을 꽃피게 한다. 그 꽃들과 푸른 나무들은 다시 산을 포용한다. 그럴 때면 어김없이 산은 또 겨울을 기다리는 그리움에 빠진다. 흐드러지게 피어 있는 단풍잎이 무심하게 피었다 가는 이 아름다운 삶의 질서에 저절로 경외감이 든다. 이는 절벽처럼 침묵할 때만 발견된다. 아는 지인의 경험담이다. 오랜 친구와 간만에 만나 한밤을 침묵으로 꼬박 새웠다 한다. 다음날 두 사람은 "밤새 많은 대화를 나누어 즐거웠네"라며 헤어졌다 한다. 충(沖)! 이 텅 빔이여!

이성을 강조하는 전통이 지배적이었던 서양에서 이성이 아닌 의지나 무의식의 영역이 주목받지 못했던 것처럼, 언어중심주의의 서양 전통에서 침묵 또한 그다지 주목받지 못했다. 자연과학적 지표가 수학이었던 것처럼 인문학적 지표도 결국은 언어로 귀결되는 전통이 지속적으로 우위를 점해왔다. 침묵에 대해 그다지 주목하지 않던 전통에서 비로소 침묵을 언급했던 하이데거도 침묵을 또 다른 언어적 형태로 이해했다.[13] 그만큼 언어의 전통은 강하다.

하지만 역사는 어떤가. 대개 문자로 기록된 것이 역사로 남는다. 여기에 기억된 구술이 덧붙여져서 풍부해진다. 하지만 그 많고 많은 침묵은 역사가 아닌가. 버려진 기억, 말해질 수 없는 경험, 기억으로 남지 못한 것들에 대한 인식은 역사가들에겐 필수적인 것이다. 관심을 기울일 때 침묵은 무언가를 말하기 시작한다. 눈빛이나 몸짓을 통해서, 예술가의 붓을 통해 변형된 형태로.

언어가 인간에게 절대적인 소통의 도구라는 점은 변함없는 사실이다. 하지만 배려 없이 경쟁적으로 쏟아내는 책임 없는 말들은 오히려 진실을 상처 들게 한다. 침묵할 수 있다면 자연과 더불어 우주의 기운을 느낄 수 있을 것이다. 그림도 마찬가지인 것 같다. 무심한 수덕사의 나무와 풀, 흘러가는 물처럼 침묵하는 그림은 어느덧 충만해진다. 귀때기가 얼얼했던 이 겨울도 무심히 흘러가고 있다. 자연은 언제나 침묵하며 대지의 목소리에 집중한다. 인간은 자연처럼 올올이 침묵할 수 없지만 침묵을 선택할 수는 있다. 횔덜린의 시 한 수를 들어보자.

"그리하여 모든 것 중에서 가장 뛰어나고도 위험한 존재인 언어가 인간에게 주어졌다. 창조하고, 파괴하고, 멸망으로 치닫다가, 다시 영원한 어머니이자 최고의 명장인 자연에게로 되돌아올 수 있도록. 자연으로부터 무한한 신성, 모든 것을 포용하는 그 사랑을 상속받고 배운 자로서, 자기 자신을 증명하고 생성할 수 있도록."[14]

「유산수」, 145.5×112센티미터, 판넬 위에 혼합재료, 아크릴릭, 2011

위작

僞作

동시대에 비슷한 경험을 하거나, 사상과 철학을 공유하는 예술가들의 작품에서 서로 유사점이 발견되는 것은 자연스럽다. 그러나 팔리는 쪽으로 몰리는 미술시장의 과열을 지켜보거나, 작가의식이 결여된 모방 작품을 발견할 때면 맥이 빠진다.

지난해 몇몇 컬렉터들로부터 전화를 받았다. "모 전시장에서 변 작가의 그림을 베낀 그림이 전시되고 있는데 모르십니까?" "작가가 자기 작품을 보호해야 하지 않나요?" 등의 내용이었다. 나는 실망감과 호기심으로 그 화가들의 도록을 구해 보았다. 내 작품에서 모방된 부분이 많았지만 위작으로 취급하고 싶을 정도는 아니었다. 다른 작가들이 내 작품을 따라 그리거나 그 기법을 모방

한다는 사실은 묘한 만족감을 주었다. "이것은 엄연한 위작입니다"란 얘기에도 나는 느긋했다. 작업과정이 까다롭고 세밀한 단계를 많이 거치기 때문에 나 자신도 내 작품을 똑같이 따라할 수 없기 때문이었다.

위작은 다른 사람의 작품을 승낙 없이 베끼거나 비슷하게 만든 것으로, 주로 진품으로 만들기 위해 똑같이 만든 가짜 작품

기원전 25년경에 제작되었고, 1506년에 발견된 라오콘은 미켈란젤로에 의한 위작이라는 설이 유력하다. 바티칸 미술관 소장

을 말한다. 글씨 쓰기와 그림 그리기에서는 공부법의 하나인 모작과 임작이 엄연히 존재한다. 이를 거치면 방작의 단계로 나아가는데, 이러한 일련의 수련 과정은 진작의 예술세계와 정신을 흠모하고 체득하기 위함이므로 위작의 녹적과 전혀 다르다. 위작의 역사는 서양의 경우 무려 1000년이 넘는다. 헬레니즘을 대표하는 바티칸에 있는 '라오콘' 조각은 르네상스 시대에 미켈란젤로에 의해 만들어진 위작이었다. 우리나라는 17세기로 거슬러 올라가 조선 현종 때 완평부수 '홍'이란 사람이 선조의 병풍을 의뢰하여 가짜는 주인에게 돌려주고 진적을 조정에게 바쳐 벼슬을 얻게 되지만, 결국 사실이 밝혀져 관직을 삭탈당했다는 내용이 『현종개수실록』에 수록되어 있다. 그 시대 조정은 임진왜란과 병자호란을 겪으며 궁중수장고가 큰 손실을 입어 선조의 어제어필을 진상하는 자를 승진시켜주거나 녹봉을 더해주곤 했다. 출세는 하고 싶은데 조정에서 원하는 진품을 구할 수 없어 안달하는 자들을 노리고 위작이 만들어지는 폐단이 발생했다. 17세기에는 고결한 서화 완상의 문화가 중인과 서민층에까지 확대되었고, 신흥 부자들의 신분 상승 욕구가 거세지면서 비싼 그림이 그들의 신분을 보증해주는 증표가 되었다. 당시 조선에서는 중국 명품을 소장하고자 하는 열풍이 극에 달하여 위작이 대거 국내로 유입되는 계기가 되었다.

위작은 '명품을 먹고사는 곰팡이 같은 것'이라는 평가에도 불구하고 현재도 그 논쟁은 뜨겁다. 1991년 천경자 화백의 「미인도」, 2006년 변시지 화백의 「제주풍경」이 각각 위작으로 밝혀졌다. 국

내 경매 사상 최고가인 45억2000만원에 낙찰되었던 박수근의 「빨래터」도 위작 논란에 휩싸였다. 2005년 봄 수억 원에 팔렸던 이중섭의 「물고기와 아이」 「두 아이와 개구리」 등도 짝퉁 시비가 일어 미술시장이 들썩거렸다. 위작은 미술품 도난과는 달리 작품을 파괴하지는 않지만 미술 세계의 질서를 교란하며, 작가 자신의 예술정신을 파괴한다.

내가 천재로 인정했던 한 후배는 작품이 빛을 보기 시작할 8년 전 5월, 세상을 떠나버렸다. 후배의 진적은 그의 죽음과 함께 세상과 영원히 격리되었다. 안타까운 일은 더 있다. 빛을 보지 못한 그의 작품이 모방되기 시작한 것이다. 다른 화가들이 후배가 뿌려놓은 씨앗을 활용해 자신의 작품세계를 만들어나가는 모습을 볼 때 한편으로는 화가 나면서도 한편으로는 위로가 되기도 한다. 어쨌든 후배의 그림이 족적을 남기고 있는 것이기에.

피카소는 훌륭한 위작이라면 자신의 사인을 해줄 수 있다 했으며, 로코는 자신의 작품이 모사되는 것을 명예롭게 여겨 위작에 사인을 해주기도 했다. 후배 역시 지금 살아 있다면 벙긋 웃으며 그 위작들 위에 시원하게 사인해주었으리라.

「유산수」, 162.5×55센티미터, 판넬 위에 혼합재료, 아크릴릭, 2011

연암,
컬렉션 문화를
꾸짖다

사람들은 그림을 사 모으는 일을 호사취미라 한다. 특히 고가의
미술품 수집은 웬만한 재력과 사회적 지위가 없어서는 누리기 어
렵기 때문일 것이다. 1980년대 후반부터 우리나라 3저 호황기의
바람은 미술시장에도 강하게 불어왔다. 넘실대는 자본은 서민들
마저 미술품 수집에 관심을 갖게 했다. 그러나 일부 재력가들에
게는 뇌물용, 재산 은닉용으로 미술품이 사용되어 예술의 위상이
퇴색되기도 했으며 여러 형태의 컬렉터들이 등장했다.

　몇 해 전 전두환 전 대통령의 미술품 거래를 추적하고 있다는
보도가 잇달았다. 검찰은 전 전 대통령이 그의 일가 친인척을 동
원한 미술품 수집으로 비자금을 세탁했다고 밝혔다. 검찰이 압수

한 미물품은 그림 300여 점과 미술품 수백 점에 이른다. 그 종류도 동양화, 서양화, 판화, 서예, 포스터, 족자, 골동, 조각 등으로 다양했다. 전 전 대통령의 미술품 수집벽은 당대 최고(?)일 듯하다.

조선시대 최고의 미술수집가인 이조묵李祖默은 청나라 학자 옹방강 등과 교유하면서 중국 원대의 왕몽에서 명대의 구영에 이르기까지 대가들의 그림을 망라한 컬렉션을 구축했다. 그 규모는 오세창이 쓴 『근역서화징槿域書畫徵』에 서술되어 있을 정도다. 이조묵은 조선 후기의 '모소慕蘇 열풍'을 이끈 주역이기도 한데, 소동파의 생일인 12월 19일에 소동파의 초상화를 벽에 걸고, 관련 시문을 늘어놓아 함께 모여 제사를 지내는 이른바 동파제東坡祭를 올려 일대 유행을 낳았다.[15] 그는 서화골동 수집에 가산을 탕진하면서까지 사랑에 빠졌다. 또 조선의 컬렉터 김광수는 중국 쑤저우의 문인화가 심주沈周와 함께 서로의 소장품을 배에 싣고 유람하며 미술품을 평하고 감상하느라 시간 가는 줄 모르며 즐겼다 한다. 벼슬 대신 예술품을 택했던 김광수는 빈궁해져도 서화 감상으로 끼니를 대신했으니 취미를 넘어 미술품 수집과 감상이 삶의 목적인 듯했다. 조선의 인기 화가 겸재 정선의 화첩 가격이 남산 기슭의 집 한 채 값 정도였다 하니 가히 그들의 재력을 엿볼 수 있다.

조선의 왕들은 자신의 권력을 예술과 예술가들의 성장을 위해 다양한 방식으로 펼쳤다. 10대부터 서화를 사 모으기 시작한 조선 최고의 컬렉터 안평대군도 주목된다. 안평대군은 지금의 미술관에나 있을법한 거장들의 작품을 200여 점이나 수장했다고 신

숙주의 『보한재집』에서 전한다. 중국 고개지顧愷之의 작품을 비롯해 당나라 오도자·왕유, 송나라 소동파·곽희, 원나라 조맹부에 이르기까지 그의 컬렉션은 방대하고 국제적이었다. 안평대군이 27세에 꿈속에서 노닐었던 무릉도원의 이야기는 안견의 손에서 「몽유도원도」로 탄생했다. 그는 안견의 작품을 30여 점이나 소장한 막강한 후원자이기도 했다. 김홍도와 같은 화원화가들이 마음껏 작품 활동을 할 수 있도록 제도적 장치를 마련해주었던 정조, 그림 수집을 위해 승화루를 두고 여러 화가의 후원자가 되었던 헌종도 있었다.

조선시대 왕은 컬렉터로서 좋은 조건을 갖추고 있었다. 왕실은 문화적인 기틀 마련을 위해 정책적으로 서화를 꾸준히 수집했다. 하지만 『서경書經』의 구절 '완물상지玩物喪志'처럼 "귀나 눈을 즐겁게 하는 것에 마음이 쏠리면 자신의 뜻을 잃는다"는 게 문제였다. 왕이 예술을 탐닉하여 정사를 소홀히 할까 견제하는 신하들 때문에 마음대로 그림을 그리거나 감상하기 어려웠다. 성종의 그림 수집과 감상은 군왕의 도리를 새기고 백성의 삶을 간접적으로 경험하는 수단이었다. 「빈풍도」를 보며 백성의 삶을 어루만지려 했던 성종을 상상해보라!

근자에 미술시장에서 유명 작품을 사고팔며 오가는 돈의 액수가 나날이 커지고 있다. 컬렉터 없는 예술가는 앙꼬 없는 찐빵과 같다. 컬렉터의 다양한 컬렉션은 예술마당과 예술가를 풍요롭게 발전시킨다. 그러나 공감하는 공통분모를 벗어난 컬렉터의 행위

「빈풍칠월도」, 비단에 채색, 57.3×316.0센티미터, 청나라, 국립중앙박물관 소장

는 그 문화를 멍들게 한다. 저렴한 판화 한 점이라도 마음이 닿아서 보고 즐길 줄 아는 것이 진정 미술을 사랑하는 컬렉터의 자세일 것이다. "감상할 줄 모르고 단지 수장만 하는 자는 부유하지만 그 귀만 믿는 자이고, 감상은 잘하되 수장을 못하는 자는 가난하지만 그 안목을 저버리지 않는 자다"라며 꾸짖는 실학자 연암 박지원의 목소리를 들어보라!

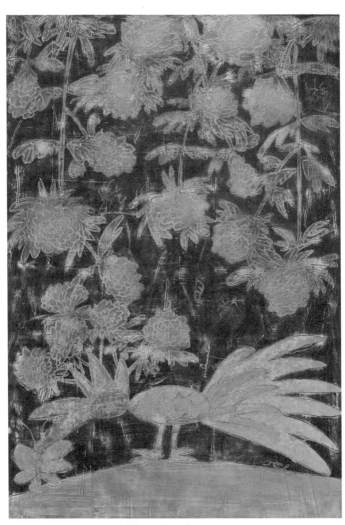

「유산수」, 112×162센티미터, 판넬 위에 혼합재료, 아크릴릭, 은박, 2016

여류화가

오늘도 친정 엄마는 당신의 딸이 현모양처가 되길 기도하신다. 밖으로 나도는 화가 변미영보다 권진현의 아내, 권대겸의 엄마, 변창섭의 딸, 변재걸의 누이로 남길 원하신다. 오늘도 나는 이런 엄마의 바람 때문에 죽을 맛이다. 나는 이 시대의 모범적인 화가로 성장을 꿈꾸며 무소의 뿔처럼 묵묵히 이 길을 가고 있지만, 한국에서 여류화가의 삶을 선택하는 것은 결코 쉬운 일은 아니다.

앞글에도 언급했지만, 오세창이 편찬한 우리나라 서화가의 인명사전 『근역서화징』에는 삼국시대에서 조선후기까지 서화가가 총망라되어 있다. 총 1117명 가운데 서예가가 576명, 화가가 392명, 서화가가 149명이 총 3권에 빽빽이 수록되어 있다.

그러나 이 책에 수록된 여성은 단 10명이다. 전체의 1퍼센트에 도 못 미친다. 그러나 놀라운 건 이 10명의 여성 서화가 중 기생과 첩으로 이름을 남긴 3명을 제외하고는 모두 성씨로만 표기되어 있다는 사실이다. 『근역서화징』에 나타난 남녀 차별의 실태는 대략 다음과 같다.

첫 여류화가로 표기된 고려시대 '이씨'의 기록에는 "본관은 경주, 익재 이제현의 손녀이며 좌의정 홍웅의 외조모"라고 간단하게 나온다. 그리고 손자 홍웅이 김유가 소장한 팔경시 발문에 외조모의 그림과 서체에 관한 글을 인용해 이씨가 그림 솜씨에 능함을 기록했다. 조선 초기에는 인재 강희안의 딸, 교감 김맹강의 처, '강씨'가 기록되어 있다. 또 한국미술사에도 중요하게 다루는 신사임당 역시 '신씨'로 표기되어 있다. "호는 사임당, 시임당, 임사재, 본관은 평산, 송정, 신명화의 딸이요 감찰 이원수의 아내며 율곡이이의 어머니. 중종 7년 임신생, 죽은 나이는 48세"로 소개했다. 조선 중기 '허씨'는 "호는 난설헌, 경번당, 본관은 양천, 초당 허엽의 딸, 서당 김성립의 처, 명종 18년생, 27세에 죽었으며, 7세에 시를 잘 써 여자 신동이라 불렸으며 그림을 잘 그렸다"고 짧게 기록되었다. 또 같은 시기의 사람으로, 본관이 안동이며 경당 장흥효의 딸, 석계 이시명의 처이며, 갈암 이현일의 어머니인 '장씨'가 소개되었고, 본관이 하동이고 육오재 정경흠의 누이며 현감 권육의 아내이고, 권경의 조모인 '정씨'는 그림의 품격이 뛰어났다고 짧게 한줄 묘사했다. 조선 후기의 '김씨'는 본관이 경주, 강희맹의 10대

손부이며 강인환의 어머니, 영조 49년 6월에 아들 인환에게 그림
을 그려주는 등 예술에 뛰어났으나 부녀자로서 그림을 그리는 것
은 맞지 않는다고 절대 그리지 않았다고 기록되어 있다. 같은 시
기 '김경혜'로 기록된 권상신의 첩은 시와 그림 거문고와 바둑에
뛰어났다고 되어 있다. 또한 정일당이라는 분은 본관이 진구, 강희
맹의 12대 손녀, 영조 48년생이며, 탄재 윤광연의 처 '강씨'는 초
서와 해서를 잘 쓰고 시에도 능해 문집이 세상에 간행되었다고
기록되어 있다. 그리고 평양기생 '죽향'은 낭간이라는 호와 난초,

묵죽, 난죽 등의 그림에 쓴 여러 편의 시가 수록되어 있다. 이처럼 누구의 처, 누구의 모, 누구의 딸로 기록된 여류 작가 중 기생의 이름 2명과 본명을 밝힌 첩 1명을 제외하고는 이름 없는 성씨로만 수록되었다. 그 의미는 물론 충분히 짐작됐다.

수년 전 이 자료를 정리하면서 엄마에게 발각될까 겁이 났다. 엄마가 이 자료를 근거 삼아 "부녀자로서 그림을 그리는 것이 걸 맞지 않다고 더 이상 그림 그리는 일을 하지 않겠다던 강희맹의 10대 손부 강인환의 어머니 '김씨'처럼 살라"고 하실 것만 같았다. 그러나 사실 나의 친정 엄마는 딸의 공부를 일일이 살피실 일도 없고, 그렇게 유식하지도 않다.

요즘은 '여류화가'라는 말이 정식으로 제도화되어 여성 화가를 가리키는 말로 사용되고 있지만, 그 역사는 불과 70여 년에 지나지 않는다. 엄밀히 말해 허난설헌을 '여류화가'라고 부르면 안 된다고 하는 학자들도 있다. 당시에는 그런 말이 없었고 여성이 화가로 활동하지 않았다는 게 이유다.[16] 식민지 조선에서는 '여류문사'라는 용어가 유행했는데 이것은 문학인을 가리키는 걸 넘어 매우 폭넓게 사용되었다. 심지어 문사의 아내이기 때문에 원하건 원치 않건 여류문사가 되기도 했다. 예컨대 춘원 이광수의 아내 허영숙은 의학 전공자이고 단 한편의 문학작품을 쓴 일이 없는데도 여류문사로 자신이 분류되자 반발하기도 했다.[17]

"나의 운명에 대해선 누구도 손가락 하나 건드릴 수 없다"는 의지로 살고 있지만, 엄마의 신념에 찬 사랑에 여류화가인 나는 맥

나혜석, 「자화상」, 캔버스에 유채, 60×48센티
미터, 개인 소장

이 빠진다. '여성'으로보다도 한 명의 '인간'으로 살고자 했던 한국
최초의 여성 서양화가 나혜석을 상기하며, 오늘도 엄마의 관념과
시대의 관념에 정면으로 헤쳐 나갈 의지를 지킨다.

「유산수」, 40.5×117센티미터, 판넬 위에 아크릴릭, 2012

요정을
믿나요

예술가는 창의적인 사고를 하며 상상력을 바탕 삼아 꿈을 심어주는 메신저다. 예술가의 상상력은 인생의 좌표를 거머쥐는 기회를 제공하거나 미래의 이데아를 보장받게도 한다. 메신저의 활약 덕분에 세상은 제법 쓸모 있는 시대로 펼쳐지는 것 같다.

상상력을 자극하는 영화 「컨트롤러」(원제: The Adjustment Bureau)는 기발한 창의력에 기초한 콘셉트가 돋보인다. 전 세계를 통제하고 조정하는 권력 단체 '조정국'을 소재로 한 이 영화는 인간의 잘못된 미래를 바로잡는 내용을 담고 있다. 조정국의 지시에 따라 컨트롤러(천사)들은 설계도에서 이탈한 인간들에게 즉각 개입하여 조정하고 통제한다. 천사들은 보통사람의 모습에 야구모

자 같은 것을 쓰고 자신들만의 비밀 통로를 이용하여 찰나의 순간에 이탈한 사람들을 조정한다. 한동안 나는 야구모자를 쓴 사람이 실제로 천사처럼 보이기도 했다. 조지 놀피 감독은 통제받는 자와 통제하는 자의 대결구도 속에서 주인공 맷 데이먼으로 하여금 운명이 정해준 편안한 미래를 선택할 것인지를 두고 갈등하게 한다. 그러므로 사람들에게 운명을 거스르며 인간의 자유의지에 따라 또 다른 기회를 선택할 찬스를 얻을 것인지에 질문을 던진다.

　나는 시기가 분명치 않지만 오래전 요정이나 천사를 믿는 사람이 되었다. 언제 들었는지 읽어보았는지 아련한 기억 속의 동화

하나가 그 계기였다. 어떤 사람에게 매우 중요한 물건인데, 항상 그 자리에 놓여 있던 그것이 갑자기 사라졌다. 사실 그건 요정이 숨긴 것이었다. 그 물건으로 인해 큰 위험이 닥칠 것을 안 요정의 배려였다. 사람은 그 사실을 전혀 모른 채 바보처럼 투덜거리기만 한다. 사람의 의지와는 다르게 요정들이 개입하여 인간들을 수호한다는 이야기다.

나에겐 얄궂은 출생 비밀이 있다. 내가 이 세상에 태어나게 된 것은 엄마의 몸조리 때문이었다. 엄마는 젊은 시절 내내 시들시들 잔병 치례를 많이 하셨다. 아버지는 굿판까지 벌여주셨지만 엄마의 시들병은 별 차도가 없었다. 아버지는 넷째 아이를 출산하여 몸조리를 잘하면 건강이 회복될 수 있다고 엄마를 설득시켰다. 나는 넷째로 태어났고 맡은 바 임무는 몸조리용이었다. 부모님은 내가 스무 살이 되기 직전에 이 사실을 싱겁고도 가벼운 농담처럼 폭로하셨다. 혼동이 왔다. 지극하고도 아름다운 사랑의 결정체라 믿었던 나의 존재가 겨우 몸조리용이라니……

그때 다시 요정을 불러들였다. 나의 비통한 출생 비밀은 오히려 요정이 안전하게 설계한 그림에 의한 것이라고, 나는 완벽하게 결정지어진 존재라고 끼워 맞췄다. 무겁고도 복잡한 탄생의 비밀에 대한 생각들이 가볍고 심플하게 정리되었다.

요정이란 뭘까? 산골짜기 골풀 우거진 곳, 바위투성이로 되어 있는 물가, 높은 산 위에서 살며 녹색 재킷과 흰 올빼미 깃털이 꽂힌 빨간 모자를 착용한다는 등의 설명을 보면 요정이란 말은 서

양에서 건너온 것이다. 영어 'Fairy Tale'은 우리말로 번역하면 '요정 이야기'다. 그런데 일제시대에 이것을 '동화' 내지는 '전래동화'라고 번역하기 시작하면서 '원의'는 찾아보기 힘들게 되어버렸다. 요정 이야기Fairy Tale는 '인간이 아닌 마법적인 능력을 지닌 모든 초자연적인 존재들'이 벌이는 이야기라 할 수 있다.[18] 반면 시인 예이츠의 경우는 특이하게 요정의 기원을 초기 켈트의 이교도 신들이 작게 축소된 존재라고 보았다. 그럴 듯하다. 대지모신이나 여타 큰 종교의 신처럼 거대한 존재가 아니라 힘이 약한 '이교도' 신의 축소판이라니 말이다. 아일랜드 농부들은 요정을 "천국에 가기에는 악하나 소멸될 만큼 많이 타락하지 않은 천사들"이라고 정의내린다. 이 또한 나에겐 친근한 느낌으로 다가왔다. 위험에 빠

젊은 시절의 예이츠

진 주인공이나 아니면 심각한 출생의 비밀을 안고 있는 나 같은 사람을 도와주기에 적합한 존재인 것이다.

이후 나는 불편한 일들이 일어날 때마다 그 일을 '요정 이론'에 투영시키고 부드럽게 인정하는 것이 어렵지 않게 되었다. 이것은 낭만적인 상상이나 동화 같은 삶을 위해 현실에서 도피하는 것과는 다르다. 우주와 근원의 법칙에 승복한다는 뜻이다.

요정의 존재는 점점 고정되어갔다. 어느 해 승률 100퍼센트의 투자를 권유받고 투자금을 예치하러 주차장에 들어섰다. 그런데 주차 대기 중이던 내 차가 느닷없이 후진하는 자동차에 들이박혔다. 재수 없다는 생각을 하는 순간 번득이듯 머리에 빛이 스쳤다. 천사의 왕림에 감사하며 투자금을 들고 집으로 돌아왔다. 나중에 확인해보니 그곳에 투자했으면 깡통이 될 뻔했다.

옷에 커피를 쏟거나 약속이 틀어지거나 늘 있었던 자리에 열쇠가 갑자기 사라졌다가 다른 곳에서 나타나는 상황이 요정이든 천사이든 그들이 설계한 지도에 따라, 틀어질 미래를 맞춰 조정하고 있는 것이라고 상상해보자. 「컨트롤러」 영화의 주인공은 그들의 조정에서 벗어나는 것이 자신의 미래를 바꿀 것이라 결론을 내리지만, 그 의지조차도 천사나 요정의 컨트롤이라고 상상해보자!

「유산수」, 46×117센티미터, 판넬 위에 혼합재료, 금박·은박, 2013

3장

화 산수

花 山水

화초

화초를 가꾸는 데 가장 중요한 것은 바람과 물이다. 화초는 자주 바람을 쐬어줘야 하며 통풍이 잘 되는 곳에 두어야 한다. 그리고 아침에 물을 줘야 받침에 고인 물을 낮 동안 모두 흡수할 수 있다. 또 손가락으로 흙 표면을 만져보고 부석부석 말라 있을 때나 화분이 가벼워져 있을 때를 수시로 관찰하여 마르지 않도록 해야 한다. 부지런하지 않으면 할 수 없는 일이다.

우리 집 화초들은 모두 베란다에 있다. 화초들의 대부분은 개인전이 열릴 때마다 지인들의 손에 들려온 선물들이다. 나는 많이 게으르다. 베란다는 내가 가장 드물게 드나드는 장소다. 그래서 화초들은 부석부석 말라있기 일쑤고 급기야 자살하는 화초도 있

었다. 다년초인 것들도 한해를 넘기지 못하는 것이 태반이다. 이렇다보니 남편은 우리 집에 화초가 들어오는 순간 사형선고를 받은 거나 같다고 빈정댄다.

나는 거의 1년에 한번 꼴로 개인전을 갖는다. 이때마다 들어오는 화초 선물들로 내 어깨가 무거워진다. 화초들을 생생하게 돌볼 만큼 부지런하지 않은 이 게으름으로 빈 화분들이 즐비하다. 지인들은 화초에 축하의 마음을 담아 소중히 들고 온다. 나는 그 고마움 때문에 한 번도 내 게으름을 그들에게 고백하지 못했다. 전시가 끝나고 집으로 들여온 화초들 덕분에 베란다가 환해지는 것과 달리 내 마음은 어두워진다. 인공지능 시대에는 인공지능 화분도 나온다는 소식을 들었다. 센서가 장착된 이 화분은 빛, 온도, 습도 등의 데이터 값을 따라 스스로 이동하며, 식물에 적절한 조건을 만족시켜준다. 물이 부족하다고 판단되면 물주기 펌프가 가동된다고 하니 딱 나에게 적합한 화분이겠단 생각도 들었다.

며칠 전 베란다에 나갔다가 깜짝 놀랐다. 난초 화분 하나가 꽃대를 두 대나 키우고 있었다. 힘겹게 시름시름 앓으면서도 종족번식에 최선을 다하는 난초의 태도가 새삼 위대해 보였다. 얼굴이 확 달아올랐다. 가슴이 저미도록 미안했다. 침묵 속에서 자신의 생을 인정하며 주어진 생명에 최선을 다하는 화초 한 포기에서 자연의 법칙을 배웠다.

그러던 어느 날 박정만 시인의 「난초」라는 시가 내 가슴을 파고들었다. "도무지 못 믿겠다. 죽은 줄 알았던 화분 속의 난초가 분

백자양각난문판白磁陽刻蘭文板, 13.3×7.3×1.2센티미터,
조선시대, 국립중앙박물관 소장

갈이를 한지 이태 만에 한 측 뿌리에서 이제사 또 한 측 새순이
돋아나려 한다." 분갈이를 했다니 아마 이 난초도 선물로 받은 난
초의 분을 갈아준 모양이다. 그런데 분갈이를 하고 2년이나 지나,
이제는 포기하려는 순간 기적처럼 새순이 돋아난 것이다. 난초라
는 식물의 생명력이 감탄스럽다.

가수 강산에는 「화초」라는 곡에서 "베란다 구석에 시들어가는
화초가 되어버린 내겐 물이 필요해 내 온몸 적실 수 있는 물이 필
요해 네가 물이 되어다오 네가 물이 되어다오"라고 노래한다. 사막
의 여행길과 같이 쉬어갈 수 없는 힘들고 고독한 삶을 베란다 구
석에서 시들어 가는 목마른 화초에 비유한 노래다. 생명의 절실함
을 갈구하는 이 노래와는 달리 우리 집 베란다의 작은 화초는 내

게 생명의 법칙을 인정하는 태도를 노래해주었다. 임종찬 시인은
이런 난초의 삶을 "한 모금 물이라도 만석萬石으로 헤아리며, 장검
에 날을 세우고 버텨서는 난초잎"이라는 시구로 묘사하기도 했다.
이제 나는 베란다에 나가 화초가 부르는 노래에 맞춰 생명의 소
중함을 노래하는 물주기를 시작할 것이다.

「유산수」 91×73센티미터, 판넬 위에 혼합재료, 2013

어느 젊은
예술가의 신념

예술가로서 신념을 지키는 것은 모든 예술가의 공통 과제다. 어느 시대든 진정한 예술가로 살아남는 일에는 어려운 선택이 따른다. 하지만 그 선택의 행보가 곧 진정한 예술가로 남는 길이다.

　내가 조 선생이라고 부르는 그는 젊은 공예 작가다. 전통 유기 위에 옻칠 고온경화기법을 접목해 기하학적인 문양을 만들어내는 독특한 형식의 그의 작품은 매우 정교하고 힘겨운 작업 과정을 거친다. 지난해, 조 선생이 주선한 일본에서의 초대전에 함께 출품했을 때 매력적인 그의 작품을 만났다. 우리나라 전통 금속 식기의 현대화 가능성을 보여주는 조 선생의 작품은 탐스러웠다. 식기 중 밥을 먹을 때 신체와 가장 밀접한 수저가 아들의 건강을 기원

할 수 있다고 믿고 나는 멋진 수저를 아들에게 선물하고 싶었다. 그래서 조 선생에게 수저 작품을 판매하라고 제의했다. 그리고 일 년을 기다렸다. 드디어, 열흘 전 조 선생은 하얀 이를 드러내며 자신의 작품을 들고 내 화실에 나타났다. 조 선생은 작품 가격을 묻는 내 말을 가로질러 말했다. "작품을 만드는 과정이 매우 힘들고 오래 걸립니다. 공이 많이 드는 작업이라 판매한 적도 없고 아직은 판매하고 싶지 않습니다. 그래서 이 수저들은 선생님께 팔 수 없으므로 선물로 드리겠습니다." 그의 단호한 표정과 어울리는 포장을 뜯자 그 안에 우리 세 식구 수저 세 벌이 가지런히 놓여져 있었다. 젊은 예술가의 아름다운 신념을 받아든 나는 손끝이 떨렸다.

불현듯 조선시대의 어느 화가가 떠올랐다. 벼슬아치가 한 초라한 화가를 앞에 두고 꾸짖고 있었다. 내가 그림 부탁한 것이 언제인데 이제까지 붓끝 하나 놀리지 않았느냐는 둥, 나한테 무슨 악감정이 있어서 이토록 오만하냐는 둥 별별 말로 겁을 주고 있었다. 이런 말을 듣던 그 화가는 벽력같이 화를 내며 옆에 놓여 있던 뾰족한 물건을 들고 소리쳤다. "세상 사람들이 나를 깔보는 것이 아니라 내 눈이 나를 저버리는구나." 그 화가는 들고 있던 송곳으로 한쪽 눈을 서슴없이 찔렀다. 눈에서 피가 철철 흐르자, 그 벼슬아치는 놀라 황급히 자리를 떴다.[19] 평생에 걸쳐 기행을 일삼고 직업 화가로서의 자존심을 지키며 속된 세대와 타협하지 않은 최북의 이야기다. 그의 자화상은 애꾸눈이다. 진정한 예술가로

살아가기 위해, 굴욕보다는 고통을 선택한 것이다.

목이 긴 여인의 초상화로 유명한 모딜리아니는 가난했지만 화가로서의 자존심이 강했다. 그의 작품은 시대 흐름과 동떨어져 있어 사람들은 모딜리아니의 예술 세계를 인정하지 않았다. 당시 파리 화단은 피카소를 비롯해 입체주의, 야수파 등 다양한 장르의 작품들이 선두였다. 깊은 상실감에 빠진 모딜리아니는 감정의 도피처로 술과 마약을 선택한다. 낮에는 몽마르트나 몽파르나스에 있는 카페에서 사람들을 스케치하는 것이 그의 일상이었다. 그날도 여전히 카페에서 어느 부인을 스케치했다. 그리고 완성한 모딜리아니의 스케치를 받은 부인은 돈을 지불한다며 사인을 요구했다. 모딜리아니는 화를 내며 그림 전체를 사인으로 덮어버렸다. 또

왼쪽 젊은 시절의 모딜리아니
오른쪽 미켈란젤로의 「최후의 심판」 중 일부분이다.

그는 헐값에 데생을 팔려고 화상에게 갔으나 화상이 꼬투리를 잡아 더 싸게 사려 하자 그림 뭉치에 구멍을 뚫어 화장실에 걸어두고 나와버리기도 했다.

수만금을 준다 하더라도 주기 싫은 사람에게 한 점의 그림도 주지 않았고 하룻밤 연정의 기생 치마폭에는 매화꽃을 한가득 그려준 화가 장승업이나, 자신의 작품에 대해 혹평했던 사람을 지옥에 그려 넣은 미켈란젤로는 예술가로서의 신념이 너무나 강직했다.

예술이 지나치게 상업화되는 것에 염증을 느꼈던 현대 미술가 마르셀 뒤샹은 1년에 1점만 그려주면 1만 달러를 주겠다는 제의도 거절한 채, 모든 예술 활동을 중단해버린 보헤미안 같은 화가였다. 그의 많은 작품은 전시나 판매의 목적이 아니라, 대부분 친구나 가족, 애인에게 선물로 그려주거나 만들어준 것들이었다. 훗날 미술관에서 뒤샹의 작품을 비싼 값으로 다시 사들이거나 빌려와서 전시하는 해프닝 같은 일이 벌어졌다.

예술에 대한 진정한 신념을 갖춘 젊은 예술가 조 선생은, 간혹 미술계에서 잘 팔리는 그림의 경향을 따라 우르르 몰려다니는 부류의 예술가들과 대조된다. 고흐가 말했듯이, 예술은 예술가에게 모든 시간과 정력을 요구한다. 전적으로 예술에 몰두한다 해도 줄곧 자기만 바라봐주기를 고집한다. 그러므로 예술가들은 대쪽같이 치열한 삶을 스스로 선택해야 한다. 이것이 바로 치명적인 아름다움이다.

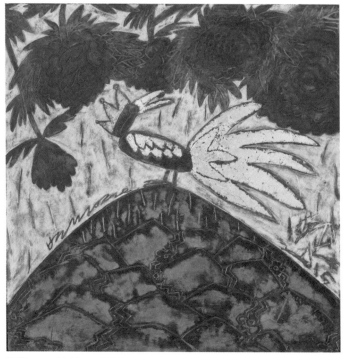

「유산수」, 16×16센티미터, 판넬 위에 혼합재료, 금박·은박, 2015

일월오봉도

나는 신년이 되면 해와 달을 유난히 자주 쳐다본다. 여기엔 기복의 의미가 많다. 기복이란 무언가를 비는 것. 낮에는 해에게 밤에는 달에게 올해는 꼭 용꿈 꾸게 해달라고 빈다.

　해의 낮 기운과 달의 밤기운, 음양의 조화와 변화를 통해 만물과 인간 세상은 통제되어서 돌아간다. 우주를 지속시켜주는 이 음양의 원리는 위대하여 인간은 오래 전부터 이것을 상징적으로 표현해왔다. 이러한 음양의 의미를 잘 나타낸 그림이 「일월오봉도 日月五峰圖」다.

　「일월오봉도」는 왼쪽에 달, 오른쪽에 해가 함께 공존하는 독특한 구도를 하고 있다. 해와 달이 동시에 있는 것은 하늘의 원리

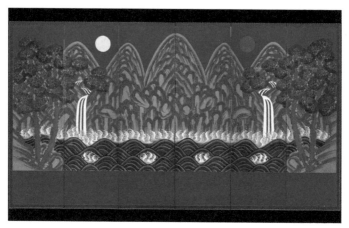

작자 미상, 「일월오봉도」, 비단에 채색, 육폭병풍, 각 150.5×55.3센티미터, 연도 미상, 국립고궁박물관 소장

즉, 음양을 동등하게 담은 것이다. 다섯 봉우리인 '오봉'은 인·의·예·지·신을 두루 실천하라는 의미와 동·서·남·북·중앙 즉 오방의 표현이기도 하다. 그림을 보면 중앙에 가장 큰 산이 우뚝 서있고 좌우대칭으로 산세가 펼쳐지며 그 사이로 두 줄기의 폭포가 우람차게 흘러내린다. 이 폭포는 바다의 파도와 연결되어 온 누리를 적셔준다. 또 그림 양쪽에 자리하고 있는 소나무는 사시사철 푸른 기상대로 대대손손 번창하기를 기원하는 것이다. 「일월오봉도」에 등장하는 자연 경물들은 『시경詩經』 「소아」에 나오는 「천보天保」라는 시의 내용을 상징한다고 한다. "하늘이 당신을 보호하고 지켜주시니 더없이 안정되십니다. 하늘이 많은 복을 내리시니 그 복이 한이 없습니다"로 이어지는 아름다운 문장이 그림으로 탄생

했다. '천보'란 하늘이 지켜준다는 뜻이다.

나중에 이 화려한 그림은 임금의 권위를 장식하게 되었다. 임금은 하늘이 지켜주는 분이니 말이다. 「일월오봉도」는 궁궐의 어좌 또는 왕이 공식적으로 임어하는 자리 주변을 장엄하는 용도였을 뿐만 아니라 궁궐의 병풍, 문짝의 장식그림으로 사용돼 왕이 있는 곳 어디에나 있었다. 왕은 하늘의 이치를 본받아 백성의 태평성대를 위해 끊임없는 노력해야 한다는 의미가 담겨 있었다.

「일월오봉도」가 처음으로 대중에게 공개된 것은 1983년 호암미술관에서 열린 '민화걸작전'에서였다. 두 번째는 2003년 국립 춘천박물관에서 개최한 「태평성대를 꿈꾸며: 조선시대 궁중장식화 특별전」에 출품되었다. 그런데 앞의 전시에서는 '민화'로 나중의 전시에서는 '궁중장식화'로 서로 다르게 분류하고 있음을 알 수 있다. 이유는 1970~1980년대에 우리 미술을 정리한 분들이 작자 미상의 그림을 모두 민화의 범주에 넣었던 것이 이런 오류를 낳았다. 궁중화는 임금을 위한 그림이어서 이름을 적지 않는 것이 관례였다. 그러나 당대의 김홍도, 김득신 등의 쟁쟁한 궁중화원들의 솜씨로 그려진 그림들이다. 궁중화가 대체로 규범에 맞춰 그려진 그림이라면 민화는 자유로운 이미지를 추구한다는 서로 다른 특성이 있다. 그런데 공통점도 많은데 가장 주된 것은 '기복'이다. 무언가를 빈다는 점이다. 전통적인 민화의 기능에서 가장 큰 것은 기복축사祈福逐邪였다. 복을 빌고 귀신을 쫓는 것이다.

흥미로운 점은 궁궐 밖의 장소인 관왕묘나 무속신당 등에서 궁

관우를 모신 동관왕묘(서울시 유형문화재)의 금동관우좌상金銅關羽坐像과 그 뒤를 장식한 일월오봉도

중 장식그림인 「일월오봉도」가 여러 점 발견된다는 것이다.[20] 아니, 이 그림은 왕의 전유물이 아니었던가? 물론 그렇지만, 왕실에 공식적인 왕이 있다면 민간에는 민초들이 섬기는 왕이 있다. 많은 경우 그것은 관우關羽였다. 조선 중기 이후 관우신앙은 조선 팔도 전역에 넓게 퍼져서 성제聖帝로 떠받들어졌다. 사당마다 관우의 상이 서게 되었고, 그 뒤에는 성제와 어울리는 그림으로 장식해야 했는데, 바로 「일월오봉도」가 그에 걸맞다는 판단이 작용했을 듯하다. 해와 달, 오봉, 산과 나무, 그리고 파도가 이어지는 모티프는 관우의 모습과 함께 화면에 그려지기 시작했고 다양하게 변주

되었다. 하늘이 관우신을 지켜준다는 백성의 믿음이 그 안에 표현된 것이고 말이다. 결국 왕의 전유물이었던 그림이 백성 모두의 것이 되는 과정이라는 생각이 들자 나름 흥미로웠다. 그렇게 나는 오늘도 해와 달을 보며 나의 안녕을 기원한다.

「유산수」, 65×162센티미터, 판넬 위에 혼합재료, 아크릴릭, 2012

가벼운 걸음
큰 흔들림

화가에게 전시는 아주 중요한 행위다. 작품의 주제가 정해지고 작업이 진행되는 이 과정은 마치 성자의 길을 걷는 듯한 경건함까지 있다. 냉정한 이성의 칼날로 감성을 잘라내어 화면을 메우는 과정은 매우 엄격하고 예리하여 조금의 나태도 허락하지 않는다. 나는 이런 작업과정을 사랑하고 즐긴다. 이렇게 생겨난 그림들은 감상자와의 공감을 위한 장이 필요하다. 그것이 개인전, 초대전, 기획전, 여러 화가가 함께 전시하는 단체전이 되기도 한다. 전시가 열리면 화가는 여러 층의 다양한 감상자의 의견과 평을 진지하게 접하게 된다. 이를 통해 화가 자신의 작품세계를 객관적으로 관조하고 탐구하는 기회를 제공받는다. 특히나 감상자들과 함께 술판

이라도 벌어지게 되면 화가는 감동적인 생명력을 얻는다.

얼마 전 서울에서 개인전을 열 때의 일이다. 12월 겨울바람은 매서웠다. 추운 날씨에 관람객들이 뚝 끊긴 상태였다. 궁지로 몰리는 느낌이었고, 답답한 하루였다. 말라가는 장미 같은 지루함이었다. 그때 전화기의 문자수신음이 울렸다. 전시 종료 이틀 전이었다. 몇 년째 함께 나무를 공부하고 있는 모임 멤버 세 사람이 서울 전시를 보러온다는 소식이었다. 짧게 비명을 질렀다. 이 멤버는 평소 내 작품세계에 대해 많은 공감과 애착이 있는 분들이다. 내 전시가 열리는 곳이면 빠지지 않고 배경이 되어주는 소중하고 아름다운 사람들이다. 바쁜 하루일정을 마치고 급히 서울로 방향을 잡았다고 했다. 일행은 전시 마감시간이 다 돼서야 도착했다. 허겁지겁 그림을 둘러보면서도 작품에 관해 다양한 질문까지 하는 여유를 보였다. 오후 6시 30분! 전시장은 닫히고 대구행 기차는 저녁 8시! 함께 할 여유시간은 단 30분! 30분을 300분의 질감으로 보내야 했다. 시간을 절약하기 위해 가까운 식당가를 찾았다. 급한 대로 들어간 곳은 전통 부침개가 주 메뉴인 식당. 우리는 술과 안주를 최대한 시켜놓고 초스피드로 전투하듯 마시고 먹고 토론했다. 작품이야기와 인생이야기는 술과 안주에 섞여 만리행萬里行으로 치달았다. 30분은 예술과 삶을 논하기엔 물리적으로 너무 부족한 시간이었다. 그때 누군가 말했다. "너무 많은 아쉬움은 슬픔을 남긴다." 그리고 예약한 표를 공중분해하고 모두 10시 기차표로 바꿨다.

약간의 술과 안주는 예술이야기를 더욱 아름답게 만들어준다.

밤 10시 기차를 타고 그들은 돌아갔다. 두어 시간 나의 화풍에 관해 여러 관점의 견해를 주고받으며 술잔을 기울였다. 세 사람은 아주 짧게, 마치 전생의 한 장면이 휙 지나가듯 가벼운 걸음으로 다녀갔다. 하지만 화가에게 그 걸음은 가볍지 않았다. 화가는 끊임없이 자신을 성찰하고 예술을 생성한다. 이 가벼운 걸음은 나에게 와 큰 흔들림으로 진동했고 새로운 창작의 동력이 되었다. 흔들림의 여진은 다음 전시 때까지 이어질 것이다. 화가는 누군가의 가벼운 걸음을 기다린다. 예술은 문화다. 문화는 공유하고 공감할 때 생명력이 발휘된다.

「화산수」 50×35센티미터, 판넬 위에 아크릴릭, 2007

한국화 전공

나는 미술대학에서 한국화 전공실기를 강의한다. 순수예술은 모든 복합예술을 이끌어 가는 근간이다. 한국화 강의는 예술에 대한 기초 함양과 비전 제시, 한국화에 대한 자존감을 높이는 것 등을 목표로 귀찮을 만큼 힘써야 한다. 학기가 시작되면 나는 앓아눕고 싶을 정도다. 그러나 한국화를 가르치는 긍지는 여전하다.

　며칠 전 새로운 비자 발급을 위해 귀국한 승희가 화실에 찾아왔다. 학부 시절 한국화를 전공했지만 스스로 비전을 발견하지 못한 승희는 다른 꿈을 꾸며 영어 공부만 빡세게 했던 학생이었다. 그러나 나는 한국화에 남다른 재능이 있는 승희가 '다른 꿈'을 꾸는 걸 못마땅하게 여기고 재주를 살리라고 유혹하며 안달

을 내곤 했다. 그렇게 졸업한 승희를 오래 잊고 있었다. 지난달 호
주에서 걸려온 전화는 잊고 있는 승희의 목소리를 들려주었다. 짧
은 통화에서 나는 '이놈이 드디어 사고를 제대로 쳤구나' 짐작했
다. 승희는 호주 한국문화원에서 강의를 하고 있었다. 그 흔한 한
국어 강사는 아니었다. 그녀는 호주인을 대상으로 여는 한국화 실
기 강좌를 맡아 그림을 가르치고 있었다. 이 강좌는 동양화의 신
비로움과 독특함에 매료된 호주 현지인들의 폭발적인 인기를 얻
고 있다고 한다. 영어는 그녀에게 원래의 전공을 살릴 수 있는 도
구가 되었고, 한국화 실기 강좌는 이제 승희의 비전이 되었다. 학
부 시절 한국화에서 자신의 길을 찾지 못한 승희는 나를 찾아와
당시 전공 공부에 최선을 다하지 않았던 것을 후회한다고 고백했
다. 그렇지 않다. 승희는 한국화를 공부했고 지금도 열심히 공부
하고 있는 한국화 전공자다.

대학 시절 작업에 대한 열정이 가득했던 혜선이도 오래 잊고 지
내던 제자 중 한 명이다. 그림에 재능을 보인 혜선이는 나의 기대
를 한 번도 저버리지 않았다. 혜선이는 졸업한 뒤 서울에서 대학
원을 다녔고, 한국화의 전통기법과 씨름하며 신진 작가의 길을 열
심히 걸어갔다. 그녀는 자신을 의심하고 회의하며 자신의 작업에
대해 무수히 많은 질문을 던졌다. 그런 혜선이가 얼마 전 SNS를
통해 뉴욕 맨해튼에서 화가의 몫을 충실히 하고 있다는 반가운
소식을 전해주었다. 혜선이는 뉴욕에 가서도 한국화를 버리지 않
았고, 한국화의 정신과 기법을 이어 작업하고 있다고 했다. 작은

규모의 화랑들이지만 여러 곳에서 불러주는 것 같았다. 혜선이는 한국화의 유산을 통해, 한국화의 가능성을 발견하고, 그 예술적 역량을 키워나가고 하나의 재해석된 작품세계로 어떻게 정립할 것인지에 대해 고민하고 해결해나가는 사람이 될 것이다.

한국에서 한국화를 전공하고 독일에서 신데렐라 작가로 급부상한 어느 젊은 여류화가의 소식이나, 한국에서는 '팔포(작품 팔기를 포기)'라 불리는 한국 화가의 작품이 한국보다 몇 배의 높은 가격으로 홍콩크리스티에 낙찰됐다는 소식, 몇 년 전부터 소더비나 각종 아트페어 등에서 한국화 작품의 가격이 소폭 인상되는 추세라는 얘기들을 듣다보면 한국화를 전공한다는 게 대학에서 생각하는 것만큼 비극적이지는 않다. 그러나 내가 가르치는 모교의 대학은 2015년 미술대학 입시에서 한국화 시험을 없앤다고 발표했고, 재학생 및 졸업생 모두가 몇 달간 치열한 반대 시위를 하고 각종 단체와 시민들의 호응에도 불구하고 학교는 결정을 번복하지 않았다. 지역의 또 다른 미술대학에서는 '디자인 미술대학'으로 명칭을 바꾸고 미술학부 회화과 안에 한국화를 숨겨 놓았다. 더 심하게는 한국화라는 이름을 붙인 강좌 자체가 없는 대학도 있다. 현재 모든 영역에서 장르 붕괴 현상과 고유한 형식의 해체가 두드러지고, 교육부의 취업률이라는 기준에 맞춰 비인기 학과는 구조조정 되는 현실이다. 이러한 시기를 맞아 고집스럽게 원형을 수호해야 할 대학은 한없이 무력해 보인다.

모든 보편적 진실은 개별적이고 특수한 경험치가 두껍게 쌓인

바탕 위에서 피어난다. 그림도 마찬가지다. 한국화의 기법은 한국이라는 문화공동체에서 만들어져온 것인 만큼, 우리의 조상들이, 우리의 할아버지, 아버지, 삼촌, 고모, 오빠, 누나 세대가 보고 겪는 일들, 듣고 말해온 것들, 느끼고 갈무리한 것들을 표현하는 과정에서 다듬어진 것이다. 단순한 기법이 아니라 리처드 도킨스가 말한 세대간 문화 전승의 '밈meme'에 가깝다. 한국화는 동양화와도 다르다. 동양화는 중국 회화가 넓혀진 개념이며 유학적, 도교적, 불교적 세계관 등 학문적·종교적 색채가 짙게 드리워 있다. 문인화에서 많이 벗어난 개념이 아니다. 반면, 한국화는 이러한 동양화적 전통이 한국이라는 시공간에서 우리의 구체적인 생활상과 풍경을 잡아내면서 좁지만 더 확실한 정체성을 획득한 개념이다. 하물며 서양화와는 또 얼마나 다르겠는가. 프랑스 센 강 주변의 화랑에서 초대전을 연 어느 한국화가가 동양 미술을 전공한 프랑스인이 던진 "당신이 그리는 것은 중국화인가?"라는 질문에 열변을 토했다는 일화가 떠오른다. 그 화가는 프랑스인에게 중국화와 한국화의 모티프, 필묵법, 작가의식과 정신의 차이에 대해 아주 길게 설명했다고 한다.

한국화는 한국의 심미 특질을 발현시킬 수 있는 표현방식이 집중되어 있는 예술 장르이고 우리의 전통과 미래의 예술세계를 펼쳐갈 중요한 단서다. 한국화가 불안한 미래의 원형이 아니라, 문예부흥의 원형이란 사실을 깨달아야 할 것이다.

「유산수」 210×147.5센티미터, 장지 위에 아크릴릭, 2014

나무

나는 몇 해 전부터 '나무 세기'라는 모임에 참여하고 있다. 이 모임은 아주 독특하다. 한 달에 한 번 나무가 있는 곳이면 어디든지 함께 모여서 나무를 한 그루 한 그루씩 센다. 이렇게 세다보면 나무 하나 하나의 생명 존재를 발견하게 된다. 한 그루씩 세는 과정에서 나무의 생태를 꼼꼼히 살펴볼 수 있다. 이 모임의 특징 중 하나는 회원들 모두 자신의 나무 이름을 하나씩 가지고 있다는 것이다. 쥐똥나무, 자작나무, 갯버들, 벽오동나무, 배롱나무, 메타세쿼이아, 주목나무, 느티나무…….

나는 이 모임에서 '물푸레나무'로 불린다. 나뭇가지를 물에 담그면 물이 푸르러진다고 그 이름이 지어진 유래가 아름다워서 선

택한 이름이다. 나무 이름을 갖게 된 이래로 내 나무에 대한 애착이 돋아났다. 산에 가서 물푸레나무 숲을 만나면 가슴이 두근거리고, 책이나 텔레비전에서 보이면 반가워 그냥 지나치지 못하고 보게 되었다. "물푸레나무를 생각하는 저녁 어스름 / 어쩌면 물푸레나무는 저 푸른 어스름을 / 닮았을지 몰라 나이 마흔이 다 되도록 / 부끄럽게도 아직 한번도 본 적 없는 / 물푸레나무, 그 파르스름한 빛은 어디서 오는 건지 / 물속에서 물이 오른 물푸레나무 / 그 파르스름한 빛깔이 보고 싶습니다"[21]라고 노래한 김태정 시인처럼 부끄럽게도 나 또한 물푸레나무의 빛깔이 물속에서 풀리는 그 광경을 아직 본 적은 없다. 아마 줄기를 돌 같은 단단한 것으로 짓찧어서 물에 넣어야 하는 모양이다. 그래야 나무의 즙이

물푸레나무의 줄기와 잎

161

나올 테니 말이다. 한자어로는 수청목水青木이라고도 하는데 같은 뜻이니 아마 물푸레나무를 한역한 것으로 보인다. 우리 선조들은 물푸레나무에서 옷을 물들이는 파란색 안료를 얻었는데, 특히 스님들의 승복을 만들 때는 주로 물푸레나무 염료로 염색했다고 한다. 이 나무는 흙과 돌이 많으며 물이 흐르는 계곡을 좋아하는데 높은 곳보다는 낮은 곳에 많다니 산을 좋아하면서도 높은 곳 오르기가 쉽지 않는 나 같은 게으른 화가도 쉽게 만날 수 있는 나무다.

어느덧 나무가 있는 곳에 가면 혹시 내 나무가 있나 확인하는 버릇이 생겼다. 나무는 사계절 그 모양이 달라서 1년은 지켜보아야 겨우 외형의 특징을 알 수 있다. 4년을 같은 나무를 보고 또 봐도 때와 장소에 따라 수피와 잎의 형색은 각기 다르다. 꼭 사람

『개자원화전』, 육조에서 명나라 말에 이르기까지 중국의 역대 화론을 가려 뽑고, 유명한 그림들을 목판으로 새겨 화가들에게 본이 되도록 편찬한 책.

『개자원화전』 중 '매보梅譜' 일부. 각 26.5×17센티미터. 연도 미상. 개인 소장

과 닮았다. 그래서인지 역사 이래로 나무는 인간과 밀접한 관계를 맺고 있다. 그림에 있어서도 예외가 아니다. 서양의 풍경화나 동양의 산수화에 있어서도 나무는 중요한 항목이다.

특히 산수화에서 나무의 역할은 아주 중요하다. 중국 청대에 편찬된 그림 기법 도해서인 『개자원화전芥子園畵傳』에는 산수화 화법 중 나무 그리는 방법을 가장 먼저 소개하고 있다. 또한 그 서문에 "나무는 산수의 형세를 좌우하고 산수화의 특성을 결정하는 중요한 부분으로 가장 먼저 그려야 한다"라고 강조했다. "나무

와 풀을 천지자연의 머리털로, 구름과 안개를 천지자연의 입김"으로 생각한 문인화가들에게는 당연한 순서였다. 또한 이것은 산수화에서 나무가 인간에게 미치는 영향과도 관계가 있는 대목이다.

나는 전통 산수화를 잘 그리지 못한다. 전통 산수화의 기본 필법으로 한 나무를 그리기 위해선 적어도 사계절 관찰하고 스케치하여 그 나무가 품고 있는 기운과 형색을 다 알아차려야 한다. 그러나 젊은 시절 내게는 나무 하나를 익히기 위한 1년이 너무 길고 지루했다. 세상을 향한 내 젊음의 속도가 너무 빨랐다.

그래도 나무는 나를 기다려주었다. 요즘 '나무 세기'에서 만나는 나무와의 1년은 너무 짧다. 이제 붓을 들어 그들을 차근차근 살펴본다. 돌을 그리는 일에 꽂혀『석정가묵石亭佳墨』이라는 기법서를 남긴 석정 이정직李定稷(1840~1910)은 이렇게 말했다. "난을 치는 것은 글씨를 쓰는 사람의 일이지, 그림을 그리는 사람의 일이 아니다. 글씨를 아는 자가 아니면 충분히 난을 알지 못한다. 시험삼아 색을 칠해서 난을 그려 비록 모습이 아주 비슷해졌다고 할지라도, 신운神韻이 생겨나지 않으면 비슷할수록 더욱 멀어진다. 오직 기운氣韻을 가지고 난을 쳐야 곧 진실에 가까워진다."[22] 신운이 생겨나지 않으면 비슷할수록 멀다는 건 진리가 아니겠는가. 나의 나무 관찰 또한 언젠가는 이런 신운을 얻어낼 수 있을까. 숲 해설가 박효섭은 "식물은 과학적 탐구의 대상이기도 하지만, 식물의 과학을 다시 미학적으로 관조하는 순간은 바로 인문학적 상상력이 발동하는 순간이기도 하다"[23]라고 말했는데 그 말이 참 맞

구나 하는 생각이 든다. 나무를 바라보며 이들의 생명과 나의 생명이 다르지 않음을 느끼면서 나무와 함께 호흡할 수 있는 이 세상이 아름답고 행복하다.

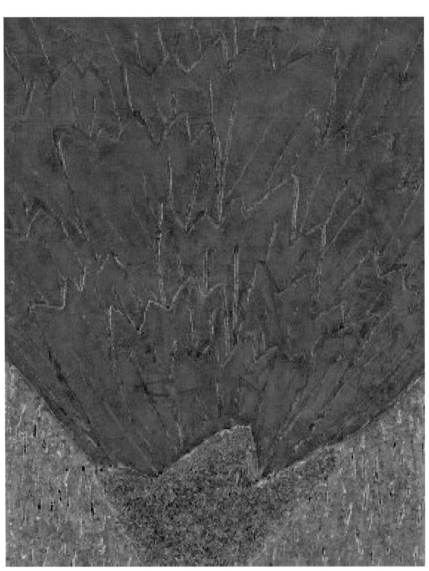

「유산수」 91×73센티미터, 판넬 위에 혼합재료, 2011

미적 감동

전시장에서 "그림을 볼 줄 모른다" "그림을 어떻게 봐야 하는가?"
라는 관람객의 질문과 자주 접하게 된다. 즉 미적 감동의 기준을
무엇으로 삼아야 하는가에 대한 의문인 것이다. 미술품의 가치를
미술시장에서 결정하는 요즘은 그림을 감상하는 기준이 많이 모
호해졌지만, 어떤 그림이 아름다운가, 이 그림은 왜 감동을 주고
저 그림은 왜 흥취를 불러일으키지 못하는가와 같은 질문이 사라
질 일은 없다. 아름다움을 추구하는 것은 인류의 가장 오래된 본
능이고 아름다운 것들로 넘쳐나는 오늘날 이 '디자인 시대'의 면
면을 봐도 그 추구는 더욱 가열되고 있기 때문이다.

　중국의 오래된 자전 『설문해자說文解字』를 보면 미술의 '미美'는

'양羊이 큰大 것'이며 '맛있다'는 의미를 지닌다. '살찐 양고기가 맛있다'라는 미각적 차원에서 생성된 '미美'라는 상형문자는 점점 관능적 감동을 나타낼 때 쓰이게 되었다. '맛있다'는 것은 음식물이 혀에서 쾌락을 불러일으켜 기쁨을 느끼는 육체적·관능적 체험을 의미하는 것이었다. 오늘날 빨주노초파남보의 색깔을 의미하는 '색色'이라는 한자도 그 어원을 보면 오늘날의 쓰임새와는 확연히 다르다. 오늘날 색은 빛의 굴절로 나타나는 스펙트럼이다. 영어의 컬러color 다. 그런데 고대 중국에서 색色은 색골色骨, 호색好色, 농염濃艶 등에서 보이듯 성sex의 의미로 많이 사용되었다. 이 글자는 그 자형을 볼 때 "후배위後背位의 성애 장면을 그린 것"이었라는 게 학계의 입장이다.[24] 그래서 색의 원래 뜻은 성애 과정에서 나타나는 홍분된 얼굴색을 의미했고, 여기서 많은 뜻이 파생되어 나갔다. '미색美色'은 여자의 아름다운 용모를 일컫는 단어이고 말이다.

이렇게 까마득한 과거로 소급해 현대의 미술을 해석한다는 건 어불성설이다. 하지만 그 흔적은 남아 있다고 생각한다. 아름답다는 걸 '맛'으로 표현하려고 하는 욕구는 미적인 것과 맛있는 것이 동일한 음미 기제 위에 놓여 있다는 걸 말해주는 게 아닐까. 또한 아름다움과 미적인 감동은 추상적인 게 아니라 구체적인 감각에서 찾아야 한다는 전언이라고도 생각된다.

이야기를 이어가보자. 우리는 어떨 때 아름답다고 느낄까? 보통 잘 생긴 사람을 가리켜 "이목구비가 정확히 있어야 할 곳에 있

「설문해자」. 중국의 가장 오래된 자전字典으로, 중국 후한의 경학자 허신許愼이 저술했다.

다"는 식의 말을 하는데, 여기엔 두 가지의 판단이 작용하는 듯하다. 첫 번째는 너무 커도 안 되고 너무 작아도 안 되는 적당한 크기다. 눈도 적당히 커야 예쁘지 너무 크면 부담스럽다. 두 번째는 조화와 어울림이다. 이목구비가 짜임새 있게 어우러져서 상승작용을 하면서 얼굴의 이미지를 형성한다는 건 누구나 아는 사실이다. 미술에서도 마찬가지가 아닐까? 가장 기본적인 것은 화면의 구성요소들이 잘 조화되어 있다는 인상을 줄 때 우리는 일차적으로 아름답다는 느낌을 받을 것이다. 그 조화의 바탕 위에서 화면의 구성요소들이 어떤 주제의 방향성을 가질 때 아름답다는 느낌은 감탄으로 연결되며, 감상자 내부의 어떤 흐릿한 것과 공명하여 뚜렷해질 때 카타르시스나 감동을 받게 되는 것이리라. 격을 깨는 파격이 현대 회화의 주요 흐름이라지만, 현대 미술이 우

리 주변의 온갖 '깨어진 균형'을 리포트하고, 고발하는 역설적 방식을 취하고 있다고 생각하면 대부분의 그림은 이러한 '조화'의 기준을 통해 가늠해볼 수 있을 것이다.

조화가 아름다움의 골격이라면, 빛깔은 디테일에 해당한다. 안색이 좋은가 좋지 않은가를 보고 우리는 그 사람의 건강을 걱정하지 그 사람의 아름다움을 논하지 않는다. 그림에서도 색이나 터치는 구성이나 배치 다음에 오는 것이다. 그러나 이것이 부차적인 역할에 그친다는 의미는 아니다. 0.1퍼센트의 차이가 진품과 가짜를 결정하듯이, 예술이 미묘하고 어려운 것은 약간의 질감, 미세한 농도로 인해 큰 차이를 빚어내기 때문이다.

물론 예술 감상이 이러한 논리대로 이뤄지는 것이라면 얼마나 재미없는 것이겠는가. 다만, 그림을 앞에 두고 어찌해야 할지를 몰라 답답해하는 사람들에게 약간의 대답이 되고자 했을 뿐이다.

사실 오늘날의 상황은 그리 좋지 못하다. 언어를 장악한 소수의 평가가 대중의 미적 감동을 좌우하고 가격 상승이 예술가의 붓질에 영향을 미치고 있는 실정이다. 대다수의 미술품이 경매장에서 평가되고 작품가격에 따라 달라지는 예술품의 지위가 어디까지 추락할지 알 수가 없다. 미술품 감상은 개인의 취향에 좌우되어야 한다는 게 내 생각이다. 중국 육조시대에 그림 품평의 기준이 되었던 사혁謝赫의 화6법(기운생동, 골법용필, 응물상형, 수류부채, 경영이치, 전이모사)은 우리가 사물을 바라보고 인식하는 과정, 아름답다고 생각되는 조화와 균형의 구도를 귀납하여 몇 가지 법

칙으로 만든 것이다. 이중 무엇을 얼마나 이뤘는가를 따져보는 식
으로 그림 품평이 이뤄졌다. 나름의 기준을 가지고 작품 자체에
깊이 빠져드는, 이런 아름다운 품평이 전시장에서 난무하는 세상
을 꿈꾼다.

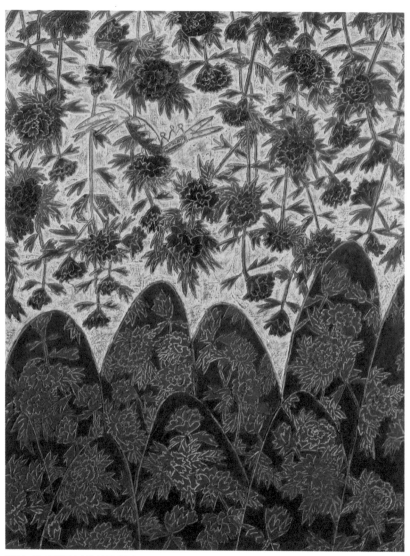

「화산수」, 53×45.5센티미터, 판넬 위에 혼합재료, 2008

비너스와
말라깽이 모델

2006년 키 167.7센티미터에 몸무게 50.8킬로그램의 브라질 출신 모델 헤스통의 자살은 여성의 아름다움에 대한 우리의 인식이 얼마나 파괴적인지를 보여주는 대 사건이었다. 영국 일간지 『가디언』은 현대의 모델들이 "모델 산업이 요구하는 기준을 조금만 넘어도 마치 병적으로 살이 찐 것처럼 대우 받는다"라고 그 실상을 전했다. "뚱뚱하다"는 말을 듣고 주스와 과일만 먹고 버티다가 그 후유증으로 사망한 이 사건 이후 패션계에서는 마른 모델 퇴출 움직임이 일었다. 그런데 그게 얼마나 갈지는 의문이다.

인간이 아름다움을 좇는다는 것은 너무나 당연한 일일 것이다. 특히 여성에게 있어서 '아름다움'을 추구하는 일은 궁극적으로는

인간의 본질에 대한 발견이기도 하다.

　1909년 오스트리아 빌렌도르프 지역에서 발견된 최초의 비너스상인 「빌렌도르프의 비너스」는 선사시대의 이상적인 여성상을 잘 나타낸 조각상이다. 생산의 능력과 모성을 상징하는 풍만한 가슴과 넓은 엉덩이가 여성미의 기준이 된 이 작은 조각상은 헤스통의 사건과 더불어 아름다운 몸에 대한 의미를 다시 상기시킨다. 시쳇말로 '절구통'을 연상시키는 그 몸은 오늘날의 미적 감각과 극적 대비를 이룬다. '마른 몸매'에 대한 맹신에 충격요법으로 자주 인용되는 조각상이다.

　로스 섬의 대리석으로 만든 고대 그리스 말기의 「밀로의 비너스」, 르네상스 시기 휴머니즘이 확대되던 당시 보티첼리가 그린

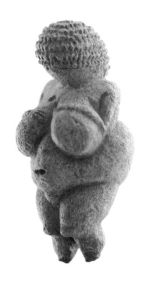

작자 미상, 「빌렌도르프의 비너스」, 석회암, 높이 11.1센티미터, 기원전 2800년경, 빈 자연사 박물관 소장

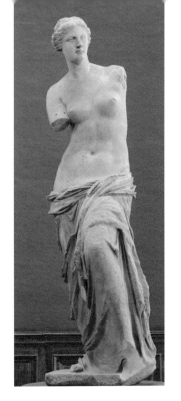

작자 미상, 「밀로의 비너스」, 대리석, 높이 203센티미터, 기원전 130년경, 루브르 박물관 소장

「비너스의 탄생」도 각각 그 시대의 클래식을 보여준다. 이상화된 인체의 비례를 표현했다고 하는 「밀로의 비너스」는 몸이 살짝 틀어져 S자 형태를 취하고, 오른쪽 다리에 무게를 두고 왼쪽 다리는 앞쪽으로 구부러진 모습이다. 원래 있던 두 팔은 파괴되었다. 얼굴은 큰 눈과 곧게 솟은 콧날, 도톰한 입술과 구불구불 감긴 머릿결이 살아 있는 인물을 보는 것처럼 정교하다. 고대 그리스인들의 미적 기준은 오늘날과 별반 다르지 않은 듯하나 적어도 이때의 나신은 풍만함을 간직하고 있다. 「비너스의 탄생」은 보티첼리 특

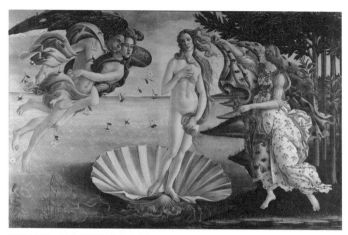

산드로 보티첼리, 「비너스의 탄생」, 캔버스에 템페라, 172.5×278.5센티미터, 1486년경, 피렌체 우피치 미술관 소장

유의 부드러운 곡선과 섬세한 세부 묘사, 우아하고 기품 있는 여성상을 만들어냈다. 게다가 비례나 자세가 왜곡되어 있어 클래식한 틀에서 벗어나려는 르네상스적 기질이 느껴지며, 왼손과 머리카락으로 음부를 가린 모습은 '정숙한 비너스'라는 고전 조각의 특정 유형을 따른 것이다.

최근 영국 화가 앨리슨 래퍼Alison Lapper(1965~)를 모델로 한 「임신한 앨리슨 래퍼」는 모성애와 장애에 대한 편견을 깨고 인간의 감성을 순화시킨 여성상으로 유명하다. 해표지증phocomelia으로 인한 기형으로 두 팔이 없이 태어나 부모에게 버림받고 보육원에서 길러진 그녀는, 앨리슨 래퍼란 이름도 보육원의 원장으로부터 받았다. 구족화가로 활동하게 된 그녀는 「밀로의 비너스」를 보

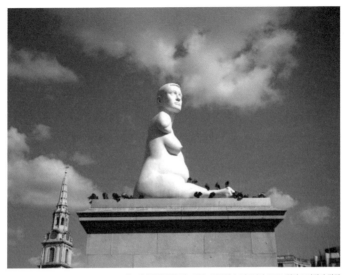

마크 퀸, 「임신한 앨리슨 래퍼」, 대리석, 높이 5미터, 2005, 런던 트라팔가 광장

고 자신의 몸을 주제로 삼기 시작했으며 "나의 장애는 내 인생에 는 장애가 되지 않았다"라는 말로 대중의 잘못된 편견을 깼다. 영국 출신 현대작가 마크 퀸이 조각한 임신한 앨리슨 래퍼의 동상 은 영국 런던의 트라팔가 광장에 세워져 있다. 양팔이 없고 허벅 지에 다리만 조금 붙어 있는 모습은 일단 당당해보이고, 말할 수 없이 부드러우며, 기품이 있다. 세계 언론도 「밀로의 비너스」를 연상시키는 아름다움이 있다고 다투어 보도했다. 앨리슨 래퍼의 비너스는 이 시대에 우리가 추구하는 신체의 아름다움에 대한 통념을 통쾌하게 깨어버렸다. 그녀의 비너스 상은 아름다움에 대한 군

어 있는 의식을 깨어나게 하는 힘이다.

모성애를 바탕으로 한 사랑이 함께 표현된 앨리슨 래퍼의 비너스처럼, 여성의 미를 단순한 신체 외형에서만 찾을 것이 아니라, 내면까지 포괄하여 바라볼 수는 없는 걸까. 시대와 역사에 따라 미의 기준은 많이 변화한다. 그러나 인간 본성의 위대한 표현이라는 미의 법칙은 변하지 않는다. 변하지 않는 미의 본질을 저버리고 '변화미'만을 쫓는 제2의 헤스통이 나오지 않길 기도한다.

「유산수」 53×33센티미터, 판넬 위에 아크릴릭, 금박 · 은박, 2013

예술가의 지위

내가 회화과를 다니던 1980년대에도 예술가를 직업으로 하려는 동료는 그리 많지 않았다. 그리고 예술가를 사회와 동떨어진 가난한 천재와 동일시하는 경향이 강했다. 예술가가 수행하는 창조의 특별한 능력에만 최고의 가치를 부여하는 태도다. "예술을 추구하는 사람으로서 돈과 결부된 직업과 자신의 소명을 연결한다는 것은 천박하고 혐오스러운 일"이라고 말하고 다니는 선배도 있었다. 물론 요즘도 그런 사람들이 있으나 정도의 문제다. 30년 전에는 이런 분위기가 더 지배적이었다.

예술가는 하나의 전문 직업인이므로 작품으로 밥을 해결하는 것은 당연한 일이다. 그러나 현실은 아주 박하다. 예술가는 경제

적·사회적으로 열악한 상황에 처해 있다. 작품으로 밥을 살 수 없기에 밥벌이는 다른 일로 충당하고 남은 시간에 작품을 그려야 한다. 물리적인 시간을 충분히 확보하지 못하기 때문에 작품은 양과 질적인 면에서 얇아지는 결과를 초래한다. 빈곤의 악순환이다. 나 자신도 대학을 졸업한 화가 초년 시절 몇 년간은 밥벌이가 어려워 가족들에게 구걸하는 앵벌이로 연명하기도 했다. 기본 생존만 보장되더라도 많은 작가가 자신의 예술적 능력 발휘를 위해 많은 시간을 바칠 수 있을 텐데.

유네스코는 1980년 유고의 베오그라드에서 '예술가의 지위에 관한 권고'를 발표했다. 이 권고안은 예술가의 사회적 지위에 관하여 다음과 같이 말했다. "한 사회에서 예술가에게 요청하는 역할

피렌체 전경. 가운데 두오모가 보인다.

만큼 중요한 것은 예술가에 대한 존중이다. 이것은 예술가가 누려야 할 정신적·경제적·사회적 제 권리를 포함하며 특히 예술가의 소득과 사회보장에 관계되는 자유와 권리에 대한 인정을 의미한다"라고 기술했다. 이는 예술가에게 최소한의 생존권이 보장되지 않는다면 예술가에게 기대되는 사회적 역할을 요청하기 어려울 것이라는 말이다.

사회는 예술가들에게 요구한다. 이 시대를 살아가는 책무에 대해 고민하라고 말이다. 온갖 부조리에 항거할 수 있는 신념, 현실적 욕망을 넘어 유토피아를 구축하는 일, 삶에 대한 열정과 사랑을 마음껏 발산해달라고 요청한다. 그리고 그 작품을 통해 자유와 희망을 경험하기를 원한다. 그리고 인간의 가장 아름다운 장면들을 표현해줄 작품을 원한다. 그러나 예술과 현실 사이에는 많은 틈이 있다. 이를 극복하기 어려워 존재조차 희미해지는 이들을 지켜보면, 그들이 생존하는 데 필요한 것이 무엇인지를 고민하지 않을 수 없다. 예술인의 사회적 지위 보장을 위한 최소한의 방안이 마련될 필요가 있다.

나는 지난달 '불편한 뉴스'라는 제목으로 칼럼을 발표했다. 신문에 칼럼이 실린 아침 "편한 뉴우스 한 꾸러미 보냅니다"라는 문자 메시지를 받았다. 나의 칼럼을 정기구독하시는 분들 중 한 분인 대구문화재단 문 대표님의 반가운 메시지였다. 기분 좋은 뉴스를 기대하게 한 이 문자는 얼마 뒤 대구문화재단이 재난이나 중증 질병 등으로 재정적 위기에 처한 예술인을 위한 지원금을 전했다

는 소식으로 확인되었다. 지역 예술인을 위한 이 지원 사업은 대구은행의 후원을 받아 연말까지 지속적으로 운영된다는 내용이었다. 이 편한 뉴스에 불편한 뉴스로 시달린 나의 노고가 어색해졌다.

문화체육관광부가 실시한 '2012 문화예술인실태조사'에 따르면 문화예술인의 창작활동에 따른 월평균 수입이 100만 원 이하인 문화예술인이 66.5퍼센트, 월평균 수입이 하나도 없다는 예술가도 무려 26.2퍼센트로 예술가들의 경제적인 지위는 매우 열악하다. 대구문화재단의 이번 지원 사업을 시작으로 르네상스 시기 사치스럽게 느껴질 만큼 예술이 풍부했던 이탈리아 피렌체처럼 대구의 예술사를 다시 쓸 수 있었으면 좋겠다. 대구가 예술의 도시라는 명성과 함께 예술가들로 넘치는 도시가 되길 기대한다.

「유산수」 91×71.5센티미터, 판넬 위에 혼합재료, 금박·은박, 2014

4장

락 산수

樂 山水

미술의 늪

미술은 늪이다. 한번 빠지면 헤어 나올 수 없고 시간이 지나면 지날수록 깊이 빠져든다. 그래서 나는 화가가 되었다. 어떤 사람은 이 늪에 빠져 화랑 주인이 되는가 하면 예술품 컬렉터, 미술 애호가, 각 분야 디자이너, 문화·예술에 관련된 다양한 업종을 갖게 된다. 이중에서 내가 화가가 된 것은 큰 행운이다. 그림을 그린다는 것은 색이나 형상 등의 조형언어로 자신 속에 내재된 다양한 의식층을 표현해내는 것이다. 그림을 그리는 것만으로도 이들은 각성되고 승화되어간다. 이렇게 인간의 본질에 대한 탐구로서 예술 활동은 진정한 자아 발견의 지름길이기 때문에 나는 화가가 된 것이 매우 행복하다.

백남준, 「진화, 혁명, 결의」, 석판화, 에칭, 각 70.2×52.4센티미터, 1989, 서울시립미술관 소장

　명절 전에 내가 잘 드나드는 화랑에 인사차 들렀다. 이 화랑 주인도 일찍이 미술의 늪에 빠져 나와 행복을 공유하는 분 중 하나다. 술을 좋아하는 그에게 평범한 위스키 한 병을 들고 갔었는데 생각대로 술 선물을 반가워했다. 그는 불쑥 "고기도 먹던 사람이 더 잘 먹는다. 그림 선물도 화가들이 받길 더 좋아하더라"라는 말과 함께 이 시대 거장 고 백남준 화가의 판화 작품을 내게 덥석 안겨주었다. 뜻밖의 선물인데다 그것이 미술작품이라 훨씬 기분이 좋았다. 정말 그런 것 같다. 작가들이 갤러리를 더 많이 찾고, 배우들이 영화나 연극을 더 많이 본다. 나도 화가이면서 다른 작가의 작품을 더 자주 구하려고 한다. 이런 나에게 "당신 그림만 해도 넘치는데" 하며 불평하던 남편이 요즘은 어떤 작가의 조각

이 좋으니 사자고 조르기까지 한다. 늪에 빠져 있는 내 손을 잡은 것이다.

　미술품을 감상하는 일은 직접 작업하는 것과는 또 다른 행복을 가져다준다. 미술품을 보고 감동하고 공감하는 과정에서 닫혀 있던 마음 한 구석에 빛을 밝히는 기적이 일어나기 때문이다. 이것은 미술품을 보면 기분이 좋아지는 이유이기도 하다. 미술품 감상은 작품의 의미와 작가의 의도를 발견하는 동시에 간접경험을 얻어낼 수 있다. 느낌을 찾아 쫓다보면 자기 자신에 대한 내면화 작업과 연결된다. 또한 시대적·사회적 관계 속에 있는 작품을 감상하는 일은 자신의 사회적 존재와 삶의 위상을 검토할 수 있는 기회도 제공한다. 이렇듯 미술의 늪은 넓고도 깊으니 빠져나오려야 나올 수가 없다.

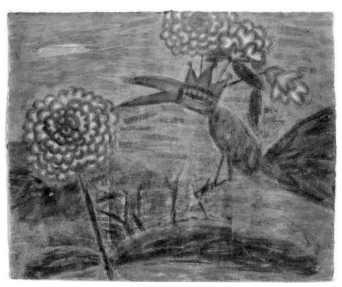

「유산수」, 210×147.5센티미터, 장지 위에 아크릴릭, 2014

Why not

"왜 하늘에서 별을 따지 않니? 왜 날개를 펴고 날지 않니? 조금 걸릴 수도 있어 많이 걸릴 수도 있어, Why not Why not, 왜 무모한 기회를 잡지 않니? 왜 열광적인 춤을 추지 않니? 기회를 놓치면 많은 것을 잃어, Why not Why not."

 록 기타가 쟁쟁 울리는 이 노래는 16세의 나이에 전 미국을 강타한 신데렐라 가수 힐러리 더프Hilary Duff의 「와이낫Why not」일 부다. 하늘에서 별을 따거나, 날개를 펴서 나는 것들처럼 무모할 만큼 마음껏 도전할 것을 노래한 더프는 그녀 역시 연기, 노래, CF 등 거의 모든 분야에서 와이낫을 실천했다. 미국 10대의 문화를 리드하는 그녀는 영화 「리지 맥과이어」의 리지 역을 맡으면서

힐러리 터프의 앨범 「Why Not」

더욱 빛을 발한다. 그것은 대부분의 사람이 비현실이라고 믿고 있는 꿈을 현실화하려는 노력의 결과다.

나는 아들과 함께 텔레비전 개그 프로그램을 즐겨 본다. 개그 프로는 창의력이 톡톡 튀는 재미가 여간 아니다. 그중 광고에까지 패러디되어 대박을 터뜨린 "대한민국에 안 되는 게 어디 있니?"라는 유행어가 있다. 어느 백수가 후배에게 당치도 않은 요구를 하는 장면에서 나오는 말이다. 말도 안 되는 억지를 태연하게 요구하는 비현실적인 백수의 어리석은 용기가 우리를 웃게 만든다. 불가능의 전제를 가능으로 전환하려는 백수의 노력은 매주 처절하게 그려지지만 도전은 당당하다. "왜 안 돼?" "안 되는 게 어디 있니?" 나는 이 말을 좋아한다. 그것은 막힌 인식을 순환시키는 것이고, 자신의 능력을 최대한 발휘할 수 있는 기회를 제공한다. 날

아보려는 도전에서 비행기가 탄생되었고, 별을 딸 수 있다는 무모한 도전에서 우주 로켓을 만들어낼 수 있었다. 이러한 무모함에 대한 관용은 끝없이 새로움을 창조해낼 수 있는 원천인 것이다.

화가는 늘 새로움을 지향한다. 새로움은 한계를 뛰어 넘는 일이다. 한국화가가 문방사우만을 고집하는 것이 한계일 것이고, 서양화가가 페인팅만 고집하는 것이 한계일 것이다. 여자가, 남자가, 인간이, 국가가, 체제가 갖는 무수한 인공의 한계를 화가는 뛰어넘어야 한다. 무모한 도전을 일삼아야 한다. "어떻게 기존의 구조를 넘어서는 새로운 구조를 만들 것인가"를 문제로 삼아야 한다. 틀에 박힌 구조에서 개체들은 자율성을 잃고 구조에 의해 결정되는 결과물로 전락해버린다. 슬로베니아의 사상가이자 한국 젊은이들이 좋아하는 슬라보예 지젝은 이런 말을 했다.

"진실로 새로운 어떤 것이 출현할 때 우리는 더 이상 그런 일이 없었던 것처럼 행동할 수 없다. 왜냐하면 이 새로움 자체가 모든 좌표를 바꿔버리기 때문이다. 쇤베르크 이후의 작곡가는 더 이상 낭만주의적인 양식으로 작곡할 수 없으며, 칸딘스키와 피카소 이후의 화가들은 더 이상 이전의 낡은 형상 모사적 방법으로 작업할 수 없다. 마찬가지로 카프카와 조이스 이후의 작가들은 더 이상 과거의 사실주의적 방법으로 소설을 쓸 수 없다. 보다 정확히, 물론 그들은 그렇게 할 수 있다. 하지만 그렇게 했을 때 낡은 형식들은 더 이상 이전의 것과 동일하지 않다. 그것들은 원래의 순수함을 잃고 과거에 대한 향수 어린 모조품처럼 보이게 된다."[25]

지나치게 새로운 것은 기존의 문화가 받아들이지 못하고 거부한다. 이것을 받아들이는 데엔 비슷한 새로움의 수없는 도전과 두드림이 필요하고, 망설임의 시간이 지나간다. 그런 다음 어느 순간 모든 구성원이 새로운 것을 인정하기 시작한다. 그 순간 기존의 질서에 구멍이 생긴다. 우리의 시야는 넓어지고 새로운 미적 가능성들을 향해 제각각의 행보를 할 수 있다.

한계를 뛰어넘기 위해서는 "와이낫"을 노래해야 한다. 나는 이 노래를 즐겨 부른다. 나는 무모한 도전을 즐기기 때문이다. 나의 작업 과정은 재미있다. 나는 한국화가다. 그러나 작업에서 필요하다면 화면 안의 주인공들이 화폭 밖으로 튀어나오는 것을 허용한다. 그렇게 조각을 탄생시킨다. 필요하다면 생뚱맞은 오브제를 선택하는 기회를 놓치지 않는다. 그래서 새로운 장르의 작품을 생성시킨다. 난 그러한 과정이 좋다. 이것이 내 작업에 대한 나의 관용이다. 오늘도 나는 노래한다. "Why not~ Why not~"

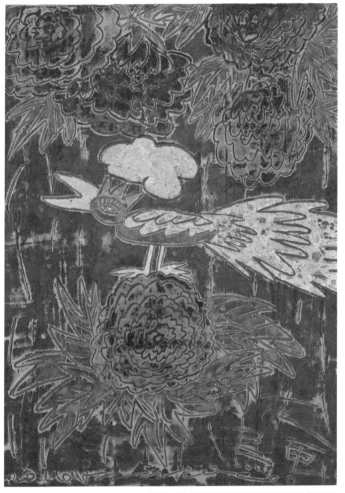

「유산수」, 53×72.5센티미터, 판넬 위에 혼합재료, 금박·은박, 2016

그림 도둑

예술가는 사람들이 자신의 작품 앞에서 정신착란에 빠질 만큼 감동받기를 꿈꿀 것이다. 은근히 밝히지만 이것은 나의 목표 중 하나다. 나는 전시가 진행될 때면 내심 감상자들이 내 그림 앞에서 이러한 상황에 빠지지 않을까 기대한다.

아름다운 미술품을 감상하던 중에 심장 박동수가 빨라지면서 어지럼증과 의식 혼란을 경험한 소설가 스탕달은 『나폴리와 피렌체: 밀라노에서 레조까지의 여행, 1918』에서 그 경험을 묘사하고 있다. 바로 '스탕달 증후군'이다. 실제로 19세기 초반 우피치 미술관에서 작품을 감상하다가 어지러움을 느끼거나 기절한 사람들에 대한 기록이 있다. 나도 어린 시절 정선의 「금강전도」를 보면서

그림 안으로 혼미하게 빨려 들어가는 느낌을 경험했고, 모교의 미술대학 입구에 세워진 모조품 비너스와 처음 마주쳤을 때도 현기증이 나며 어지러웠다.

나의 경우 스탕달 증후군 정도는 아니라 하더라도 공감 가는 작품을 만나면 소유하고 싶은 욕구가 쉽게 발동된다. 구입할 수 없는 수준의 가격 때문에 실망감으로 돌아서야 하는 작품일 경우 그 열망은 더욱 짙어진다. 이 같은 열망은 나만의 마음이 아닌 건 분명하다. 내 그림을 감상한 감상자들로부터 "이 그림이 없어지면 제가 가져간 걸로 아세요"라는 농담(?)을 자주 듣는다. 아름다운 욕망이다. 그러나 미술품에서 느끼는 이 아름다운 예술적 감동과는 전혀 다른 욕망이 발휘되는 경우가 있다. '그림 도둑'이다. 도둑의 대부분은 경제적인 이익을 목적으로 범행을 저지른다. 상품가치가 팽배한 이 시대에 유명 화가의 그림은 도둑들이 군침을 삼킬 만한 대상이다.

미술품 도난의 역사는 약탈과 정복전의 역사에서 시작된다. 최초의 사례는 프랑스 루브르 박물관에 있는 함무라비 법전 사건이다. 이 법전은 기원전 538년 페르시아 키루스 대왕에 의해 약탈되었다. 현재 유럽과 미국의 유명 미술관과 박물관 소장품의 상당수는 약탈 미술품이다. 「밀로의 비너스」를 비롯해 수많은 고대 문화유산이 전시된 루브르 박물관이나 터키의 페르가몬의 제우스 신전을 통째로 옮겨다놓은 독일 페르가몬 박물관 등은 약탈의 전시장으로 불러도 무관할 것이다.

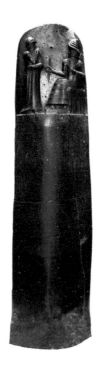

작자 미상, 「함무라비 법전Code de Hammurabi」, 현무암, 높이 225센
티미터, 기원전 1750년경, 루브르 박물관 소장

　로버트 맥두겔 주연의 영화 「엔트랩먼트Entrapment」는 뉴욕의
렘브란트 그림 도난 사건을 주제로 했다. 그림을 통해 수십 만 달
러를 손안에 넣는 것이 목적인 영화 속 그림 도둑은 철벽 보안장
치가 되어 있는 미술관을 뚫고 들어가 고가의 미술품을 훔친다.
미술품에 대한 수요는 대량복제시대에 유일한 작품을 찾기 위한
것일 수도, 미술품을 소장함으로써 자신의 예술적 기호와 자력을
과시하고자 하는 것일 수도, 아니면 시장가격이 더 오를 것이라는

기대로 미술품을 자산투자 수단으로 보는 것일 수도 있다. 미술품에 대한 엄청난 수요로 인하여 위작과 절도가 등장하게 되었다. 가져갈 수 있는 것은 모두 훔쳐간다. 대표적인 예를 몇 개 들자면, 1911년 「모나리자」가 파리의 루브르에서, 1989년 카를 슈피츠베크Carl Spitzweg의 작품 「가난한 시인」이 베를린 내셔널갤러리에서, 2004년 에드바르트 뭉크의 「절규」와 「마돈나」가 오슬로에서 각각 도난당했다. 규모가 좀 있는 조소 작품이나 심지어 교회 벽의 모자이크, 프레스코화까지도 도난의 위험에서 자유롭지 못하다. 그

카를 슈피츠베크, 「가난한 시인」, 1839, 베를린 내셔널갤러리 소장

러나 도난미술품의 대부분은 세계적으로 유명한 걸작이기보다는 (그와 같은 작품은 현실적으로 거래가 불가능하기 때문에) 상대적으로 감시가 소홀하고 알아보기 어려운, 그래서 쉽게 환가할 수 있는 2류 내지 3류 작품인 경우가 많다. 이탈리아 하나만 놓고 보더라도 1970년에서 1990년 사이 20년간 25만3000건 이상의 미술품 도난신고가 있었고, 유럽연합 전체에서 1990년에만 그 건수가 6만 건을 넘었다고 한다. 독일에서도 매년 약 2000건 가량의 미술품 도난사건이 보고되고 있다.[26] 유럽에서는 원자재의 가격이 상승하면 공공장소에 있었던 대형청동상 등이 고철값을 노리는 자들에 의하여 수난을 겪기도 한단다.

우리나라에서도 미술품 도난은 드문 일이 아니다. 1988년 홍익대 박물관에 도둑이 들어 보물 제569호인 안중근 의사의 유묵을 비롯 고가의 그림, 도자기류, 민속공예품 등 모두 39점을 털어 달아난 일이 있었다. 범행 수법은 면도칼로 그림 부분만 오리거나, 액자 뒷판을 뜯어 그림만 꺼내는 방식이었다.[27]

예술은 아름다움에 대한 인간의 열망으로 만들어낸 세계다. 이러한 예술이 거짓과 사기, 부정과 탐욕으로 변질되어 미술품이 '명품'으로 재단되는 이 시대에 심한 현기증을 느낀다.

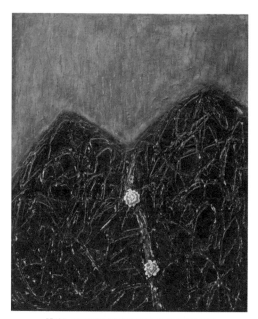

「휴산수」, 73×61센티미터, 판넬 위에 혼합재료, 도자기, 2009

40년을
기억하는
스승과 제자

40년 전의 스승님을 만났다. 스승은 제자를 기억하고 제자는 스승을 기억하고 있었다. 선생님은 나를 '너무도 예쁘고 수줍기만 한 소녀'로 기억하고 계셨다. 그 시절이 다 기억나는 것이 신기하며, 어린 제자들과 함께한 그 시간들은 하느님이 주신 아름다운 선물이었다고 고백하셨다. 어린 시절 선생님의 탁자 위에 놓여 있었던 손때 묻은 두꺼운 영어사전과 성경책을 나는 기억한다.

선생님을 기억하면 『논어』의 구절이 함께 떠오른다. "나는 매일 세 가지를 살펴서 나 자신을 반성한다. 다른 사람을 위해 일을 하는 데 충실했는가? 친구들과 사귀면서 신뢰와 의로움을 잃지 않았는가? 스승의 가르침을 듣고 제대로 익히지는 못했는가?" 선생

님의 탁자 위 책들이 상징하듯 선생님은 성실하고 실천적인 삶을 보여주신 것으로 기억된다. 나는 그런 선생님의 영혼을 담고 싶었던 제자였다.

나의 선생님은 초등학교 교사에서 국비유학생, 대학 교수를 거쳐 러시아 국제학교 교장 선생님과 선교사로 지금도 여전히 제자들에게 사랑을 실천하고 계셨다. 영화 「프리덤 라이터스」는 스승에 대한 나의 기억과 오버랩된다. 어려운 생활환경에서 자란, 동양계·라틴계·아프리카계 등 다양한 인종의 학생은 일상을 희망 없이 살아간다. 그들에게 자신의 생각과 경험을 글로 쓰게 해 세상을 살아갈 신념을 바로 잡아준 사람은 23살의 초임 교사 에린 그루웰이었다. 그루웰처럼 어린 시절 나의 스승도 그러하셨다.

스승의 가르침에 따라 글쓰기에 몰두한 40년 전의 날들이 나비효과의 시작점이었다는 것을 오랜 시간 뒤에 알아차렸다. 글쓰기는 작은 시작이었지만 큰 차이를 이루어냈다. 선생님은 글쓰기를 통해 스스로 성장할 수 있게 도구를 만들어주셨고, 그 정신은 40년 동안 나의 멘토였다. 스승과 제자는 단순히 지식을 가르치고 배우는 사이가 아니다. 인간관계의 역사에서도 매우 중요한 부분을 차지한다. 공자와 70여 명의 제자가 나눈 대화로 이뤄진 『논어』에는 공자의 사상과 철학뿐만 아니라 2000년 동안 기억되는 스승과 제자와의 감동적인 일화가 여러 편 실려 있다.

공자의 제자 가운데 정치로 명성을 얻은 자로子路는 시정잡배 출신으로 주먹으로 먹고 살다가 유학자로 일약 변신한 사람이다.

공자는 자로가 한때 자신을 폭행하고 업신여겼음에도 불구하고 그의 결단력과 용맹함을 장점으로 여겨 제자로 받아들였다. 공자는 잘못을 알면 반드시 고치는 제자의 실천력을 매우 높게 평가했다. 공자는 자로의 변화를 통해 세상에서 가르치지 못할 사람이 없다는 점을 증명했다. 옛 중국에는 환자가 북쪽 창문 아래에 눕고 문병하는 사람은 북쪽을 향해 앉아 환자를 바라보게 하는 문병 예절이 있었다. 공자는 자신의 이상적인 통치의 모델인 덕행을 통해 그 가르침을 빛낸 제자 염경冉耕이 문둥병에 들자 침통한

쓰키오카 요시토시月岡芳年, 「달빛 아래서 책을 읽는 자로」, 1888, 소장처 미상. 가난했던 자로는 쌀이 생기면 100리나 떨어진 부모님 댁에 쌀을 둘러업고 가서 봉양했다.

마음으로 문병했다. 공자는 천자를 대하는 방향인 환자의 남쪽을 향해 앉아 제자의 손을 잡으며 탄식했다. 비록 제자이지만 학문의 덕을 높이 사 천자의 예우로 문병했던 것이다.

나의 스승은 지금, 제자의 그림 앞에서 "신이 너에게 영혼을 사모하는 마음을 선물로 주셨구나!"라고 제자를 칭송하신다. 지금부터는 그렇게 제자를 기억하실 것이다. 제자는 이제 증자曾子의 『대대례기大戴禮記』에서 스승을 다시 만나고 기억할 것이다.

"군자는 학문을 배운 뒤 그것이 넓지 못할까 근심한다. 학문을 넓게 한 뒤에는 그것을 익히지 못할까 근심한다. 학문을 익힌 뒤에는 그것을 깨닫지 못할까 근심한다. 학문을 깨닫고 난 뒤에는 그것을 실천하지 못할까 근심한다. 학문을 실천한 뒤에는 사양과 양보를 귀중하게 생각한다."

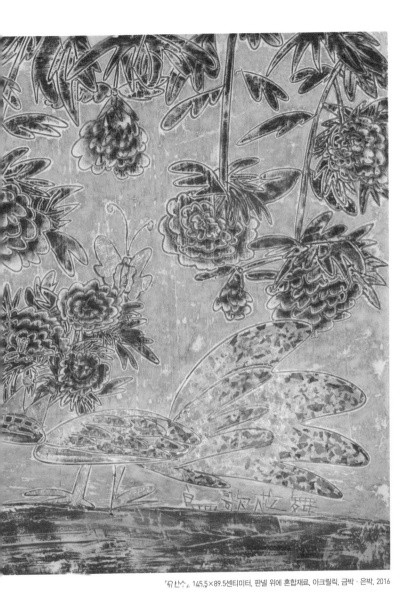

「무산수」, 145.5×89.5센티미터, 판넬 위에 혼합재료, 아크릴릭, 금박·은박, 2016

사소한 중독

"4시간 넘게 해요. 밥도 안 먹어요. 끊고 싶어도 안 끊어져요."

미국, 영국, 스페인, 인도, 한국 등 5개국 로드 다큐 김상열 감독 영화 「중독」에 나오는 대사의 일부다. 인터넷에 중독된 어느 초등학교 남학생의 절규가 맘 언저리에서 징하게 맴돌고 있다. 게임, 음란 사이트, 스마트폰, 알코올, 도박, 마약 등으로 삶의 희망을 잃어버린 사람들이 회복되는 내용을 담은 이 영화는 중독에 빠질 위험과 그 심각성을 알린다. 나는 이 영화의 예고편을 접하고 삶에서 가볍게 여겨지는 사소한 중독이 오랜 시간 되풀이되어 몸에 굳어져 심각한 중독 증세로 발전하는 양상을 볼 수 있었다. 주기적으로 반복되는 행동양식이나 문화와 관습 등 자동적으로 반복

되는 행위의 사소함은 파스칼의 말처럼 제2의 천성으로 제1의 천성을 파괴할 수 있는 위력을 지닌다. "사람은 누구나 중독될 수 있다. 나는 아니라고 말하지만 누구도 자유로울 수 없다"는 영화 속 대사에 동의한다. 인간은 습관들의 묶음이라고 미국의 심리학자 윌리엄 제임스William James(1842~1910)는 말했다.

사소한 중독은 처음엔 특별하거나 신기하지도 않다. 별 거 아닌 뭐 그런 것에 빠지나 의아해하지만 슬그머니 자신도 모르게 이미 중독에 빠져 삶의 소망을 저버린다. 인간은 습관들의 묶음이며 습관의 노예인 것이 분명하다. "생각이 행동을 바꾸고, 행동은 습관을 바꾸며, 습관은 인생을 바꾸고, 인생은 운명을 바꾼다"는 윌리엄 제임스의 말에 지극히 공감하며 얼마 전 나의 사소한 중독 증세 하나를 해부했다.

직업이 화가인 나는 감성적인 내적 에너지를 다룬다. 그래서 많은 부분 가벼운 중독 현상에 노출되어 있다. 강한 집중력과 고된 노동을 필요로 하는 화가에겐 재충전이 강력히 요구된다. 그래서 자주 맥주로 영혼을 샤워시켰다. 그룹 윌리엄스타운의 노래 「중독」의 가사처럼 "조금씩 들어오고 있는데, 그렇게 나쁘지도 않은데 아무리 머릴 굴려 봐도 끝을 볼 수 없는데 끝까지 대답해줘봐도 기억할 것 없는데……" 술자리는 만족과 행복감으로 가득 찬다. 월요일은 원래 마시고, 화요일은 화가 나서 마시고, 수요일은 수시로 마시고, 목요일은 목이 터져라 마시고, 금요일은 금방 마시고 또 마시고, 토요일은 토할 때까지 마시고, 일요일은 일평생 마

신다는 말도 안 되는 변명을 늘어놓으며 멈출 수 없는 즐거움을 누렸다. 그러나 이 사소한 중독은 오히려 나의 자유로움을 마비시킨다는 사실을 깨달았다. 다른 것으로 눈을 돌릴 수 없게 만드는 치명적인 작은 유혹에 혼란을 느꼈다. 즐거움을 위한 일시적 여흥이 삶의 중심으로 자리 잡는다는 사실에 놀랐다.

인간의 몸과 정신은 아주 사소한 것들에 중독이 잘 되는 구조를 갖고 있다. 어떤 행동이 즐거움을 주면 반복하고 싶은 욕구가 강화된다. 이는 뇌 변연계의 도파민 시스템의 보상 관련 학습 때문이다. 중독자는 자신의 상태를 변명하기 위해 비상한 거짓말이나 교묘한 논리를 갖추고, 궤변을 늘어놓고 자신의 의지와 노력의 부족을 덮기에 여념이 없다.

어느 날 나는 이것으로부터 탈출했고 자유로워졌다. 맥주는 더 이상 나를 선택할 수 없게 되었다. 통제의 능력을 회복했다. 공자는 허물을 버리기를 두려워하지 말라고 가르치고 있다. 이제 우리는 가정과 정치, 문화, 예술 이 모두가 가벼운 중독으로 시작된 것이 목적을 잃고 그 고유한 기능이 마비되어가는 잘못된 삶을 일깨울 때가 왔다. 너무나 가벼워 느낌조차 없는, 사소한 중독의 노예에서 해방되어야 한다. 중독이 되려면 균형 잡힌 삶이 주는 만족감에 중독되어야 한다.

「유산수」, 162×55센티미터, 판넬 위에 혼합재료, 아크릴릭, 2011

화가의 환경

환경, 인간, 미술의 관계는 나에게 아주 절실한 문제다. 환경이란 인간의 생활을 둘러싸고 직간접으로 영향을 주는 자연, 사회의 조건이나 형편을 말한다. 화가에게 환경은 그림 전체의 주제가 될 만큼 중요하다. 화가는 환경을 직시하고 그 진실과 함께 한 현실이나 공상을 하나하나 그려나가기 때문이다. 인류 최고最古의 미술은 기원전 1만5000년에서 1만 년경에 제작된 것으로 추정되는 알타미라 동굴벽화와 라스코 동굴 벽화다. 주술행위의 일환으로 그려진 생존에 관한 이 들소 벽화는 미술의 궁극적 목적과 사회적 기능에 대해 돌아보게 한다. 이 벽화는 이것을 그린 이들에게 주어진 자연환경이 그대로 반영된 최초의 작품이다. 고대와 중

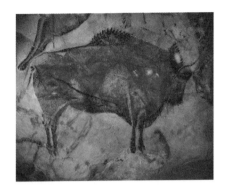

작자 미상, 「알타미라 동굴 벽화」, 기원전 1만6500년~기원전 1만2000년경, 에스파냐 칸타브리아

세·근대·현대에 이르기까지 이러한 미술활동은 환경의 변화에 따라 다양한 작품을 보여주고 있다. 인간 개개인의 역사에서도 환경이 개인의 다양한 특성을 나타내는 요인임을 확인할 수 있다.

빈센트 반 고흐가 아틀리에를 옮겼을 때, 이것은 그에게 다양한 변화를 가져다주었다. 아틀리에 주변의 풍경들에서 그림의 주제를 발견하거나 더 많은 수의 모델을 쓸 수 있는 넓은 아틀리에는 그에게 작품에 충실할 수 있는 환경이 되었다. 고흐는 자신의 이러한 소중한 아틀리에를 누군가 알아주기를 바라기도 했다. 그는 아틀리에가 미치는 영향에 대해 친구 라파르트에게 편지로 여러 차례 자랑하기도 했다.

지난달, 나도 비교적 만족할 만큼 넓은 장소의 화실로 이사했다. 화실을 옮긴 뒤 작업에 변화가 일어났다. 100호의 그림이 50호 정도로밖에 보이지 않는 착시현상이 계속 일어나고 있다. 100호의 화편이 아주 작게 보이는지라, 팔을 걷어붙이고 쉽게 달

작자 미상, 「라스코동굴 벽화」, 기원전 1만5000년~기원전 1만4500년경, 프랑스 도르도뉴

려들지만, 화실 문을 잠글 때면 이미 내 몸은 파김치가 되고 만다. 다음날 화실을 들어설 때면 전날 그린 그림이 너무 작게만 보여 긴장하게 된다. 매일 매일 그림의 크기는 커지고 나는 또 기진맥진해진다. 그러나 앞으로 이 화실이 내 작업에 미칠 영향과 변화를 기대하면 화실과 연애하는 기분이 들기도 한다.

　이처럼 미술활동에서 환경은 창작과 밀접한 관계에 놓인다. 화가의 정신적인 환경과 외부적인 환경에 따라 작품은 다양한 운명을 맞는다. 나는 내가 처한 환경을 잘 반영한 작품을 만들고 싶다. 이것이 지금 내가 누리는 환경에 대한 보답일 것이다.

「유산수」 91×117센티미터, 판넬 위에 혼합재료, 금박, 2013

이거
작품인가요?

요즘의 아파트 문화는 많이 바뀌었다. 아파트 부녀회나 공동체 연구회 등을 통해 부녀회보를 만들거나 단지 내 주부들의 건의사항을 받아 다양한 활동을 하고 있다. 실제로 전기료 절감 방안이나 청소년 문화 광장을 만드는 등의 공동체 활동이 이루어지고 있다. 이는 씨족사회와 같은 친밀성을 나눔으로써 아파트 생활의 단점들을 보완하고 완충해준다. 나도 아파트에 살면서 그 문화의 단점을 스스로 느끼고 있지만 일원으로서의 역할은 거의 못하고 산다. 작업이다 뭐다 하면서 바빠 주민들과 어울릴 시간이 없다는 변명만 한다.

나는 집 청소를 매일 하지 않는다. 그런데 어느 날 '딱' 걸렸다.

아이 때문에 알게 된 옆 동 이웃 몇 사람과 우리 집에서 티타임을 갖게 된 것이다. 이웃들은 화가의 집은 어떻게 꾸며놓았을까 호기심을 보였다.

아파트는 각 집마다 구조가 같아서 집안의 분위기는 대개 인테리어 소품들에 따라 개성을 드러낸다. 특히 거실에 걸려 있는 한 점의 그림은 그 집의 분위기를 대표한다. 따라서 거실에 걸릴 그림의 선정은 매우 신중해야 한다. 이웃들은 우리 집에 걸려 있는 내 그림 몇 점과 다른 작가의 조각, 도자기, 유화 작품 등을 꼼꼼히 살펴보고 질문도 던졌다.

화랑보다 집에 걸린 몇몇 작품을 보고 얘기하는 것이 더 흥분되었다. 왜냐하면 일상생활 속 그림에 대해 반응하는 감상자는 작가에게 중요한 실마리를 제공하기 때문이다. 이웃들의 호의적인 어투는 예리하게 작품을 파고들었고 나는 아주 상기된 기분으로 그림에 대해 설명했다. 대화는 우러나는 차처럼 점점 진해졌다.

그러던 중 한 이웃이 호기심을 보이며 질문했다. "이거 작품인가요?" 앗! 그것은 미처 치우지 못한 '구겨진' 신문지 뭉치(전날 샀던 다시마를 포장한)들이었다. 청소를 하지 못한 흔적인 것을, 이웃의 놀라운 발상은 내겐 충격이었다. 예상치 못한 질문(물론 아니라고 이야기했지만)에 "모든 것이 예술이다" "예술작품의 범주는 어디까지인가" "무엇이 예술인가" "예술의 진정성이 어디에 있는가" 등을 떠올리며 버둥거려야 했다. 그날의 티타임은 예상시간보다 몇 배나 길어졌다. 하지만 지금까지 내가 경험한 그 어떤 전시장에서

보다 예술에 대한 안이한 생각을 깊이 참회할 수 있었던 '딱' 걸린 날이었다.

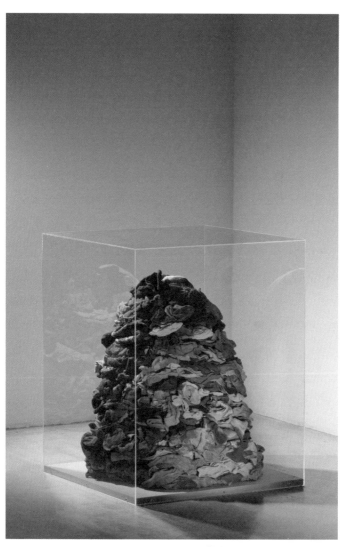

「유산수」, 45×45×70센티미터, 가변설치, 2012

화가와 화랑

연예인에게 기획사가 있다면 화가에게는 화랑이 있다. 화랑은 미술품을 전시하고 판매하는 곳이다. 화가는 화랑과 활동을 같이하면 여러 행정업무나 판매에 신경 쓰지 않고 작품에만 집중할 수 있어 유리하다. 화랑은 예술가의 작품을 자원으로 거래를 통해 작가와 화랑, 고객이 함께 문화적 충족을 이루게 한다. 어느 화랑 대표의 말처럼 화랑 운영자는 예술작품에 대한 전문성을 갖춰야 하고, 문화 전반에 대한 높은 수준의 이해가 있어야 한다. 화랑 경영주의 인격 도야는 곧 그 화랑의 품격이다.

대구의 화랑 중 터줏대감격인 한 화랑과 화가의 특별한 인연을 소개한, 『영남일보』 기획특집 '인연'을 읽었다. 제목은 "신뢰로 덧

칠, 20년 지기"인데 순식간에 내 눈길을 끌었다. 동원화랑과 20년 넘게 호흡을 맞춰온 김창태 화백의 사연인데, 둘의 인연이 금실 좋은 부부 같다는 기자의 표현에 넋을 잃었다. 10회 넘게 초대전을 열었음에도 불구하고 화랑은 그림의 방향에 대해 한 번도 뭐라고 주문하지 않았고, 그 믿음과 배려에 화가는 늘 긴장을 늦추지 않고 담금질했다고 한다. "치열하게 창작한 작업에 대해 굳이 말할 필요가 없었고, 화랑은 화가가 좋은 그림을 그리도록 도와주는 게 큰 보람"이라는 화랑 대표의 경영철학에 고개가 숙여졌다. 김창태 화가가 부러웠다. 이런 화랑과 인연이 된다는 것은 화가에게 큰 행운일 것이다.

내가 대학을 졸업하던 해 어느 늦여름으로 기억된다. 화가로

대구 봉산동 그림 골목에 위치한 동원화랑

서 열정의 불씨가 막 일고 있던 나는 그룹전을 통해 작품을 발표하기도 했지만, 성에 차지 않아 개인전을 열고 싶었다. 그래서 대구에 있는 화랑들을 조사해보았다. 대구 최초의 상업 화랑으로 1971년 대구백화점 본점 화랑이 개점되고, 1976년 기획전문 화랑인 맥향화랑이 뒤를 이었다. 이후 1980년대부터 서양화의 인기와 더불어 1980년에 송아당, 1982년 동원화랑, 1986년 인공갤러리 등이 개관되었다. 나의 판단으로는 그중 떠오르는 별은 동원화랑이었다.

나는 얇은 포트폴리오를 들고 용감하게 동원화랑으로 찾아갔다. 화력 없고 철없는 어린 화가의 초대전 부탁임에도 화랑 대표는 그 의지를 소중히 감싸주셨다. 그날 나는 손 대표님의 여러 조언을 듣고 개인전은 준비된 자의 몫이라는 결론을 내렸던 것 같다. 그 10년 뒤 나는 봉성갤러리 전관에서 첫 개인전을 가졌다.

지금 나는 29번째 개인전 중이다. 전시가 진행되는 기간에는 모임이나 파티가 자주 이루어진다. 파티는 전시에 지친 나에게 힐링의 시간이 되어준다. 지난주에도 전시를 빙자한 조촐한 파티가 화실에서 열렸다. 파티의 분위기가 따뜻해질 무렵이었다. 참석하신 동원화랑 대표님이 슬그머니 일어서시더니 나의 개인전 초대를 발표하시는 것이 아닌가! 심장이 멎는 줄 알았다. 29년 전 그날 이후 나는 줄곧 좋은 화가가 되기 위한 노력만 했다. 녹록치 않았던 29년 화가로서의 삶에 건배 제의를 받는 것 같았다. 가슴이 먹먹해져 감사의 말도 제대로 하지 못했다.

베르사유 궁전 전시로 주목받은 조안나 바스콘셀로는 45명의 직원과 작업실을 운영하며 직접 작품을 판매하는 화가다. 자신의 네트워크가 있는데 굳이 화랑에 수수료를 지불할 필요가 없다는 것이다. 이처럼 메이저 화랑이 필요하지 않다는 일부 작가의 움직임도 있지만, 1913년 김규진 선생이 연 국내 최초의 화랑 '고금서화관'을 시작으로 현재 화랑들은 그 규모와 역할이 점점 더 확대되고 전문화되고 있다.

서울 인사동과 청담동의 예를 들어보자. "청담동의 미술은 '고

조안나 바스콘셀로, 「넥타르Nectar」, 2006, 포르투갈 리스본의 박물관 앞에 전시되어 있다.

매한 미술'이고, 인사동의 미술은 '비전문적 미술'이라는 암묵적인 편견이 존재한다고 한다. 이는 청담동에서 해외 유명 화가들의 작품을 전시하는 기획전을 많이 열기 때문에 생겨난 편견일 수 있다. 그러나 반대로 보면 해외 현대미술에 치중되어 있는 현실 속에서 인사동은 꾸준하고 진득하게 한국의 미술을 품고 있는 공간이기도 하다.[28] 따라서 어느 한쪽이 새롭고 다른 쪽이 낡았다고 단정할 게 아니라, 서로의 개성을 인정하고 좋은 영향을 받으려고 노력하는 게 더 중요하지 않을까.

화랑은 화가 때문에 빛이 나기도 하지만 화랑 덕분에 화가의 작품이나 명성이 달라지기도 한다. "화랑이 단순한 중개자가 아니고 작가가 정체하지 않고 끊임없이 달리도록 긴장감을 유지시켜 주는 역할도 해야 한다. 팔리는 그림이 아니라 발전된 그림을 그리도록 이끌어야 한다"는 '인연' 기사에 실린 손 대표님의 말씀이 자꾸 떠오른다.

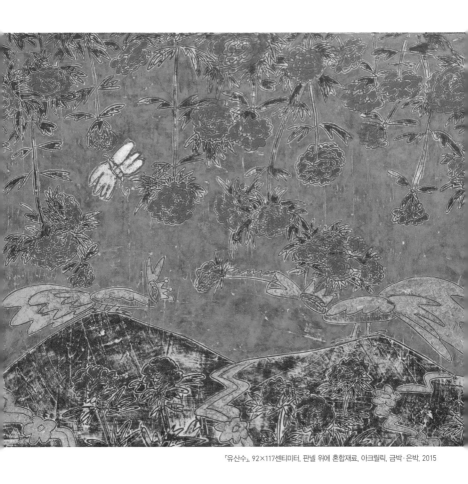

「유산수」, 92×117센티미터, 판넬 위에 혼합재료, 아크릴릭, 금박·은박, 2015

관계

인간은 홀로 살아갈 수 없다. 식물이 태양의 온기 및 땅의 에너지와 함께 할 때 그 생명력을 발휘하듯이 모든 생명체는 홀로 생명을 유지할 수 없고 주변과 상호작용해야 한다. 인간은 때로 아니 자주 자만하여 자신과 다른 사물을 분리시키고 유아독존의 착각에 빠지곤 한다. 그것은 다른 존재에 대한 무시이며 자기 자신에 대한 기만이다.

얼마 전 우연히 내가 사람들에 대해 얼마나 기만적인 태도를 보여 왔는지 깨닫게 되었다. 나는 독존하길 원했고 잘나 보이고 싶었다. 생명의 관계와 생태의 본질을 이해하지 못한 무지의 소산이었다. 나는 더 이상 무지의 나락에 떨어지지 않기 위해 나 자신

을 이해하는 작업을 시작했다. 나 자신을 이해하기 위해선 모든 생명에 대한 이해가 필요했다. 여기서 모든 존재는 상호관계 속에서만 생명력을 발휘한다는 사실을 알았다. 관계란 어떠한 사물이 다른 사물에 미치는 영향 또는 교섭을 말한다. 모든 존재는 서로 영향을 주고받으며 살아간다. 나와 나무가, 나무와 흙이, 흙과 동물이, 동물과 풀이 서로 순환하며 존재한다. 잘난 자 못난 자의 규정 없는 그냥 존재와 존재에 대한 인정만 존재한다. 나는 지금도 생명에 대한 무지를 청산하기 위해 고심하고 있다. 또한 이 고민은 작가로서의 정체감을 확인하는 고민과도 다르지 않다.

시인 T. S. 엘리어트는 문화를 유기체로 인식하고 문화들 간의 관계를 유기체적 연관관계로 파악하는 생태주의적 문화론을 제시했다. 공존과 공생의 문화이론이다. 유아독존론에 빠지면 힘의 논리가 우세해진다. 힘과 능력, 차별 등에 따라 사회가 돌아가다 보면 결국 시스템은 망가지고 만다. 생태주의는 "큰 것에 비해 작은 것을 우대하고 힘의 계속적인 팽창이 약한 것의 희생을 야기시키는 것에 대항"하는 패러다임이다. 이런 인식은 근래에 인간, 언어, 자연의 상호관계 및 상호작용을 탐구하는 '생태언어학'이라는 신종 학문 분야까지 만들어냈다. 다양한 언어의 공존이 풍부한 교류와 유연한 감성을 낳듯이, 미술 세계에서도 다양한 작품들이 어우러져야 할 것이다.

생물학적 지식은 때로 상호의존적 존재에 대한 성찰의 장을 제공한다. 과거 최초의 생명은 원핵세포만 가진 단세포 생물이었다.

생전의 린 마굴리스 교수가 식물로 가득한 연구실에서 미소짓고 있다.

원핵세포란 세포소 기관을 갖추지 않은 원시적인 세포를 말한다. 이후 진핵세포의 등장으로 인해 비로소 생명의 세계는 오늘과 같은 다양한 모습으로 변화하기 시작했다. 우리가 보는 모든 동물들은 진핵세포 때문에 생겨날 수 있었다. 아프리카 평원을 뛰노는 얼룩말과 호숫가를 기품 있게 거니는 홍학, 바다 속의 고등어와 땅 속의 지렁이가 모두 그렇다. 원핵세포에서 진핵세포로의 진화는 어떻게 가능했을까.

생물학자 린 마굴리스는 "일부 원핵세포들이 박테리아 같은 다른 이질적인 원핵세포와의 공생共生을 통해 마침내 진핵세포로 진화할 수 있었다"라고 주장한다. 즉 박테리아들이 서로 잡아먹는

228

과정에서 잡아먹힌 박테리아가 죽지 않고 공생의 결합을 이룸으로써 진핵세포가 되었다는 것이다. 오늘날 세포 내에 존재하는 세포핵과 미토콘드리아의 공존은 서로 다른 두 종의 박테리아가 결합한 증거라는 것이다.[29]

이러한 공생기원설은 생명의 진화가 흔히 알려진대로 '경쟁'이 아니라 '협동'에 의해 추진되었다는 점을 시사한다. 다윈의 진화론 이후에 영국 시인 테니슨이 그의 시에서 표현한 대로 "피로 물든 이빨과 발톱"이란 구절은 약육강식의 법칙이 지배한다고 믿어지는 생물의 세계를 묘사하는 아주 유명한 경구가 되었다. 그러나 공생기원설은 생명현상의 본질이 살벌한 자연선택과 생존의 투쟁으로 점철된 것만은 아니라고 강변한다. 공생과 협동도 생명 역사의 본질이라는 것이다.[30]

화가는 홀로 생명력을 발휘할 수 없다. 화가는 감상자와의 관계 속에서 그 정체성을 확인할 수 있다. 화가의 작품을 감상하는 감상자가 많을수록, 작품과 공감하는 감상자가 많을수록 화가의 존재와 그림의 생명력은 빛을 발한다. 마찬가지로 감상자 또한 화가와 그 그림의 관계에서 새로운 생명력을 충전한다.

문화의 생명은 교류다. 문화는 관계의 라인에서만 활동한다. 우리 모두는 서로가 서로의 문화를 창조해갈 수 있도록 관계되어 있다. 관계 라인에서 생명에 대해 깊이 사색할 때 새로운 문화가 만들어지고 삶은 행복해진다. 나는 내 그림이 사람들과 관계 맺을 때 행복하다. 나의 생명력이 찬란히 표현될 수 있도록 관계의

법칙을 이해하는 길을 나섰다. 이것이 내 생명에 대한 사랑이기도
하기 때문이다.

「유산수」, 73×60센티미터, 판넬 위에 혼합재료, 아크릴릭, 은박, 2015

수줍은
돈 봉투

전가통신錢可通神은 돈이 귀신과도 통한다는 뜻으로 돈의 위력을 나타내는 유명한 고사성어다. 산업사회의 중추 역할을 하는 돈은 단지 상품 교환의 매개물이나 가치 척도를 넘어 신처럼 군림하는 지위가 되었다. 돈은 가치 판단의 중요한 기준이 되고 돈만 있으면 대접받는 시대에 화가는 그림을 재화의 수단으로 삼고 있다. 그러나 그 자체에 목적을 두고 작품을 제작하지는 않는다. 화가는 그리는 것을 직업으로 삼는 사람이라는 사전적 의미로 볼 때는 그림이 돈이 되어야 하지만 '그림=돈'이라는 등식은 성립되지 않는다.

얼마 전 가깝게 지내는 평론가의 소개로 그림을 판매할 때 일

이다. 서당 선생님이라 불리는 분이 내 팸플릿을 보고 그림을 구매하고자 지인에게 부탁해왔다. 지인은 그 뜻을 전하며 이 분의 인격에 대하여 조금 소개했다. 선생님은 한문 공부방을 열기 위해 공부방 공간이 중심이 되는 집을 지어 무료로 가르침을 행하신다 했다. 여러 일화에서 선생님은 일상의 일거일동이 선인들의 가르침을 실천한다는 느낌을 주었고 존경심이 우러났다. 그림을 선생님과 만나서 그림을 드리기로 약속한 전날 그림을 들고 지인의 연구실로 찾아갔다. 차를 한 잔 마시며 이야기가 무르익을 즈음 지인은 예쁜 봉투 하나를 살포시 탁자 위에 올려놓았다. 그림 값이라는 것이다. 나는 선생님을 내일 찾아뵙고 그림을 전달하기로 했는데 돈 봉투를 먼저 보내신 것이다. 화가가 직접 대면하면서 돈을 전달받을 때의 어색함을 고려하신 깊은 배려였다. 아~! 나는 깊은 감동에 휘둘렸다. 나의 지인도 그 분의 뜻을 고스란히 전하려는 듯 수줍게 봉투를 내려놓았다. 선생님도 지인도 우리가 추구해야 할 높은 등급의 이상을 몸으로 보여주었다.

독일 출신의 사회학자 게오르크 지멜Georg Simmel은 돈의 소비 사회학적 기초 논리를 밝힌 바 있다. 돈이 문화사와 문화철학적 측면에서 현대 문화의 형성과 발전에 결정적인 역할을 했다는 점, 올바른 소비와 획득에 많은 의미를 부여해야 한다는 논제에 동의한다. 획득한 돈을 어떻게 바람직하게 소비할 것인가가 중요하다는 것이다. 수단과 방법을 가리지 않고 끊임없는 재화의 획득 그 자체에 절대적인 의미를 부여하는 것, 돈이 절대적 목표가 되어버

게오르크 지멜

린 것, 돈의 축적을 삶의 목표로 지향하는 것 등과는 정반대의 철학이다.

돈이 신처럼 군림한다는 말이 나올 정도로 돈의 위력은 커졌다. 화가에게 돈은 소비와 재생산의 측면에서 결정적인 역할을 수행하기도 한다. 그렇다고 자본주의 사회의 꽃이라는 별명까지 얻어낸 돈이 화가에게 있어 그 자체로서 절대적인 의미가 될 수는 없다. 화가는 아름다움을 표현하고 창조하기 위해 작품을 제작한다. 때문에 화가는 현실의 자본주의적 돈의 의미와는 거리를 두어야 할 것이다. 이러한 화가의 길을 존중하며 아름다운 소비의 미덕을 몸소 보여준 수줍은 돈 봉투 또한 시대를 초월하여 지향해야 할 우리의 덕목이며 진정한 행복을 찾아가는 선행善行이다.

「유산수」, 112×145.5센티미터, 판넬 위에 혼합재료, 아크릴릭, 2012

주

1 이종묵, 「조선시대 와유 문화 연구」, 『진단학보』 98호, 2004, 82쪽.

2 이익, 「臥遊帖跋」, 『星湖全集』, 199~536쪽, 이종묵, 위의 논문에서 재인용, 90쪽.

3 조성신趙星臣, 「개암가皆岩歌」, 임기중, 『한국역대가사문학집성』, 2007.

4 조혁연, 「완위각, 어떤 책이 얼마나 장서돼 있었을까」, 『충북일보』, 2014년 9월 18일.

5 전병술, 「오여점야와 선비들의 여가」, 새한철학회, 『철학논총』 제71집, 2013.

6 『영남일보』, 2013년 6월 13일

7 차용주, 『몽유록계 구조의 분석적 연구』, 창학사, 1981; 김기동, 『고전소설전집』,
 1980.

8 윤진영, 「한강 정구의 유거공간과 무흘구곡도」, 『정신문화연구』 33-1, 2010, 10쪽.

9 신익철, 「한겨울에 매화를 탐하다」, 고연희·정민 외, 『한국학 그림을 그리다』, 태학사,
 2013.

10 송명자, 「정직성의 본질과 정직성 교육에 관한 고찰」, 『한국청소년연구』 21호,
 1995.

11 염무웅, 「시에 있어서의 정직성」, 『창작과비평』, 1979년 6월, 250쪽.

12 황수현, 「왜 내 시집 기사 안 써줘요?」, 『한국일보』, 2016년 9월 15일.

13 서동은, 「철학상담에 있어 침묵의 역할에 대하여」, 『현대유럽철학연구』 28, 2012.

14 막스 피카르트, 『인간과 말』, 배수아 옮김, 봄날의책, 2013, 7쪽.

15 정민, 「18, 19세기 조선 지식인의 병세의식」, 『한국문화』 54호, 2011, 196쪽.

16 이성미, 『우리 옛 여인들의 멋과 지혜』, 제3장 '신사임당과 그 집안의 여류화가들', 대원사, 2012.

17 허영숙, 「나는 영원히 여류문사가 아니다」(1932년 12월), 심진경, 「문단의 '여류'와 '여류문단'」, 『상허학보』 13, 2004, 279쪽.

18 김환희, 「뒤엉킨 용어의 실타래」, 『창비어린이』 4-3, 2006, 219쪽.

19 이이화, 『이이화의 한국사이야기』, 한길사, 2006.

20 김정임, 「조선시대 일월오봉도 역할의 확산과 전개」, 『문화사학』 43, 2015, 88쪽.

21 김태정, 『물푸레나무를 생각하는 저녁』, 창비, 2004.

22 「李定稷의 『石亭佳墨』과 石印本 『芥子園畵傳』」, 『미술사연구』 24, 2010, 149쪽.

23 박효섭, 「꽃과 인문학적 상상력1」, 『서정시학』, 2011년 6월.

24 하영삼, 「한자 뿌리읽기237: 色(빛 색)」, 『동아일보』, 2005년 8월 10일.

25 슬라보예 지젝, 『그들은 자기가 하는 일을 알지 못하나이다』, 박정수 옮김, 인간사랑, 2014, 111쪽.

26 李準珩, 「독일에서의 도난 및 약탈 미술품의 반환 문제 한국국제사법학회, 국제사법연구 16, 2010.12, 321-340 (20 pa

27 「홍익대 박물관 미술품 도난」, 『미술세계』 50, 1988년 11월.

28 이지영, 「한국미술을 품은 인사동 화랑의 오늘」, 『미술세계』 349, 2013년 11월, 105쪽.

29 린 마굴리스·도리언 세이건, 『생명이란 무엇인가?』, 황현숙 옮김, 지호, 1999, 169~189쪽.

30 김기석, 「생태위기 시대에 생명의 상호의존성에 대한 일고찰」, 『종교연구』 50, 2008, 285~286쪽.

또한 즐겁지 아니한가

ⓒ 변미영

초판 인쇄	2016년 10월 24일
초판 발행	2016년 10월 28일

지은이	변미영
펴낸이	강성민
편집장	이은혜
편집	박세중 박은아 곽우정
편집보조	조은애 이수민
마케팅	정민호 이연실 정현민 김도윤 양서연
홍보	김희숙 김상만 이천희

펴낸곳	(주)글항아리	출판등록 2009년 1월 19일 제406-2009-000002호
주소	10881 경기도 파주시 회동길 210	
전자우편	bookpot@hanmail.net	
전화번호	031-955-1934(편집부) 031-955-8891(마케팅)	
팩스	031-955-2557	

ISBN	978-89-6735-390-2 03650

에쎄는 (주)글항아리의 브랜드입니다.

이 도서의 국립중앙도서관 출판시도서목록(CIP)은 서지정보유통지원시스템 홈페이지(http://seoji.nl.go.kr)와 국가자료공동목록시스템(http://www.nl.go.kr/kolisnet)에서 이용하실 수 있습니다.
(CIP제어번호 : CIP2016025305)